한국의 일상 이야기

Entre Douceur et Gravité
Chronique D'une Corée Quotidienne
Eric Bidet / Dessins:Nicoby

한국의 일상 이야기

어느 프랑스인이 본 처가의 나라 꼬레

에릭 비데 지음 / 니코비 그림

최미경 옮김

눈빛

수애와 유나에게

À Suae et Youna

"그 얼굴은 우선 온유함이다. 또 하나의 이름을 붙인다면 근엄함이다.
웃음이 지워지면 기껏해야 슬픈 표정이 되며, 온유함의 어두운 면인 근엄한 표정은
거의 볼 수 없는 서구인들의 얼굴에 이런 이름을 붙여 주기는 힘들다."
『한국의 여인들』 - 크리스 마커(Chris Marker)

"역사와 지리는 하나의 보편성만 있는 것이 아니며, 보편성과 개별성이
대를 이루는 이론의 축 위에 여러 단계의 보편성이 존재함을 가르쳐 준다.
다시 말해서, 현실은 항상 중도적인 것이며, 그 어떤 것도
완전히 객관적이거나 주관적이지 않다는 것이다."
『야성과 기교』 - 오귀스텡 베르크(Augustin Berque)

▌온유와 근엄 사이에서

지난 1세기 동안 일본의 가차없는 식민지배(1910-1945), 무수한 인명 피해를 기록한 내전인 한국전쟁(1950-1953), 일본식민시대의 탄압과 견줄 만한 가혹한 독재시대(1948-1987)를 겪은 남한 사람들은 정말 형언하기 어려운 시대를 살았음에 틀림없다. 게다가 오십여 년 전부터 전례없는 스탈린 독재가 진행되고 있는 한반도의 북쪽은 최근 십여 년 동안 기아로 인해 고통을 받고 있다. 근세 백여 년 동안 한국은 국제정치의 지정학적 희생물이었다. 일본 제국주의의 식민지 침략정책의 희생자이며, 냉전체제의 희생자이며, 오늘날은 영·미 다국적 기업을 위해서 조작된 소위 '악의 축'이라고 부르는 체제의 피해자인 것이다.

남한에서 최근 25년 동안에 이룬 눈부신 경제 발전과 민주주의의 실현은 영원한 피해자로서의 한국의 이미지를 개선하는 데 많은 기여를 한 것은 사실이다. 그러나 여기에도 희생은 있었다. 그것은 주당 45-50시간의 노동이라고 하는, 한국이 그 서열에 동참한 것을 경축했던 산업발전 국가들의 모임인 OECD 국가의 최고 기록을 훨씬 웃도는 엄청난

시간을 노동한 대가인 것이다. 노조의 자유로운 활동과 개인의 자유는 이런 대가를 위해서 오늘날까지도 탄압받고 있으며, 심지어 경찰력의 탄압에 여러 차례 피해를 입었고, 과거 반체제 인사가 대통령으로 당선이 되어도 이런 탄압은 계속되고 있다. 지나친 도시화와 무모한 산업화에 의해서 도시의 자연환경과 경관은 심각하게 파괴되었고, 인구는 단조로운 구조의 고층 주택단지와 엄청난 교통체증을 겪어야 하는 대도시 생활권에 밀집해 있다. 게다가 인간이 어떻게 할 수 있는 영역이 아닌, 한국은 자연과 지리적인 측면에서도 운이 없는 편이다. 기후적으로 건조한 혹한의 겨울과 습하며 무더운 여름철을 겪어야 하며, 봄과 가을은 오염과 지나친 산업화로 인해서 점점 짧아져 가고 있다.

　간단하게 살펴본 한국의 모습은 별로 매혹적으로 보이지 않는다. 이렇게 되면, 한국에 체류한 경험이 있는 서구인들이 말하는 '살기 힘든 나라'라는 평이나, 관광안내책자에 한국이 소개되어 있지 않는 것이 당연하다고 여겨질 것이다. 2002년 한·일 월드컵에서 한국이 보여준 모습들은 세계 수억 명의 시청자들에게 한국인들이 자발적으로 모여서

경기를 관람하며 즐겁고 평화로운 축제의 분위기를 즐기는 모습을 통해서 좋은 이미지를 전달했던 것은 사실이다. 그러나 또 한편으로는 한국인들이 보여준 놀라운 질서의식, 특히 민족주의의 폭발, 붉은 옷차림 일색은 외국인들에게는 자칫 휴전선 저쪽에서 진행되고 있는 '위대한 수령동지'에 대한 경의의 표시를 위한 일사불란한 움직임을 환기시키는 씁쓸함을 주는 요소이기도 했다.

오귀스텡 베르크는 일본에 관해서 "우리가 너무 자주 일본이 가지고 있는 역설적인 면에 대해서 강조"한다고 한 적이 있는데, 그 이웃인 한국 사회 역시, 아니 어쩌면 일본보다 더 역설적인 사회라고 할 수 있다. 한국 사회는 극단의 이중성의 이미지인 뜨거움과 차가움이 번갈아 등장하며, 때로는 이 두 가지가 서로를 배제함이 없이 등장하기도 한다. '전통과 현대성'이라는 것도 이런 맥락에서 이야기될 수 있다. 일본 사회에 대해서 이야기할 때도 언급이 되는 것이긴 하지만, 한국 현대사회의 특징이면서 한국 사회가 부딪치는 딜레마라고 할 수 있는 것이 인

간과 환경의 이분화이다. 유교의 영향을 깊이 받은, 전통의 논리에 의해 지배되는 주체인 인간과 또 한편으로는 자동차, 신축 건물, 신기술, 첨단상품 등 넓은 의미의 사물을 포함한 현대성의 논리에 복종하는 환경이 이분화한 상태인 것이다. 이런 딜레마라고 하는 것, 이 역설은 바로 미셸 투르니에(Michel Tournier)가 '사상의 거울'이라고 한, 서로 길항적인 요소들이 접합이 되어 하나를 이루는, 서로 모순적이지 않은 대립이라고 여기는 현상인 것이다. 이렇게 해서 누구나 알고 있는 한국의 일상생활의 고단한 이미지에도 불구하고 한국은, 다른 어떤 나라에서도 찾아보기 힘든 무사태평함과 경쾌함이 가득한 삶이 가능한 나라이다. 한국이 이런 서로 대치되는 요소들의 유희를 잘 조화시킬 수 있는 것은, 전체적으로 볼 때 별로 호의적이지 않은 사회체제에도 불구하고, 다시 말해서 개인의 이타성을 배제하며 소외시키고, 국가·회사·가족이라는 단체의 응집력 있는 궤도 안에 개인성을 박탈하는 사회체제임에도 이 사회를 견딜 수 있게, 나아가 살기에 즐겁게 만드는 틈을 용인한다는 것이다. 바로 이 틈 사이에 한국의 대표적인 매력과 매혹의 힘이 있다고

본다.

크리스 마커는 바로 이런 한국 사회의 복잡성과 장점을 1950년대말에 북한을 중심으로 이미 잘 파악하고 있었다. "여러분이 발을 디딘 북한은 여러분에게 한국의 요약판이라고 할 수 있고, 그 얼굴에 이름을 붙일 수 있는 그런 여인 한 명을 보내준다. 그녀의 이름은 "온화함이다. 그렇다. 그녀의 이름은 온화함이다. 그리고 또 하나의 이름은 근엄함이다." 삶의 온화함과 존재의 근엄함, 일상이 가지고 있는 이 두 개의 얼굴은 여실히 체험이 가능하다. 일상은 그래서 이국적인 요소들이 존재함에도 불구하고 친근하게 느껴지기까지 한다. 한국에서 경험할 수 있는 여러가지 역설적인 현상 가운데 하나가 바로 이국적임과 친근함의 공존이다. 한국에 오래 거주한 한국학자 프레데릭 불레스텍스(Frédéric Boulesteix)가 말하는 필립 들레름(Philippe Delerm) 식의 자잘한, 그러나 감동적인 작은 일상사들은 사실 별것이 아니지만 차츰 모이다 보면 한 나라를 이루게 되고, 니콜라 부비에(Nicolas Bouvier)가 한국에 대해서

말한 '특별한 매력의 입자'가 되는 것이다. 여기저기에 쌓인 이 작은 것들이 모여서 한국은 프레데릭 바르브(Frédéric Barbe)가 정확하게 묘사한 "하나의 무대, 균질적이지 않으며 공장과 같은, 거리의 또는 실내의 공연, 수백만 명의 큰소리, 3차산업의, 유쾌한, 재고가 없는, 몽둥이를 휘두르는, 때로는 울음상자인 시의 공장과도 같은 나라"가 되는 것이다.

다시 미셸 투르니에에게로 돌아와서, 그가 말한 길항적인, 그럼에도 보족적인 기능을 가진 짝들에 대해서 생각해 보자. 조롱과 찬양이라고 하는 두 개의 항이 한국에 대해 적용된다. 그 외에 같은 방식으로 대립되는 짝으로서 일화적인 것과 보편적인 것을 들 수 있다. 우리가 삼삼오오 모이게 되면 이야기하는 특수한 일화들은 일반적으로 공식적으로 이야기되는 보편적인 것들과는 대조가 되는 것들이다. 물론 한 나라에 대해서 이야기하면서 일반적이고 보편적이라고 여겨지는 경향을 완전히 무시하기는 어렵다. 특히 시간이 없거나 관심이 부족해서 깊이 알고

자 하지 않는 사람들에게는 한 나라의 큰 특징으로 여겨지는 일반적인 요소들에 대해서 이야기하는 것이 그 나라에 접근하는 지름길을 제공하는 점도 없지 않아 있기 때문이다.

그렇기 때문에 이 책에서도 보통 일반의 한국인을 묘사하고자 하는 유혹에 지는 경우도 종종 있다. 사실 또 어떻게 그 유혹에서 완전히 벗어날 수가 있는가. 피할 수 없는, 그리고 이미 어느 정도 인정이 되어 있어서 그대로 쓰면 편한 그런 요소들을 그대로 활용하는 것에는 물론 위험도 따른다. 왜냐하면 이중의 위험요소에서 벗어나야 하기 때문이다. 그 하나는 그런 일반적인 선입견에 따라 묘사를 하다 보면 상대의 장점보다는 단점을 더 지적하게 되고 어쩔 수 없이 상대에 대한 부정적인 평가에 이르게 될 확률이 높다는 것이다. 그렇지 않으면 거리를 둔 상태에서 앙리 미쇼(Henri Michaux)와 같은 날카로운 자조 능력과 재능을 가져야 하는데 문제는 그런 능력이 누구에게나 주어지는 것은 아니라는 것이다. 두번째 위험은 현실이 어떤 공식 속에 표현되기에는 너무나 복잡

하다는 것이다. 아니면, 오히려 완전히 반대로, 그 공식이 너무나 명확하고 알려져 있어서 거기에 대해서 말을 해봤자 더 이상 새로운 어떤 것도 밝혀 주지 못하는 수도 있다.

그래서 우리는 한국의 일반적으로 알려진 모습들에 대해서 이야기하기보다는 일화적인 요소에 대해서 이야기하는 편을 택하기로 했다. 일화 속의 한국은 승승장구하는 한국, 세계의 귀감이 되는 한국이라는 일반적인 이야기가 아니며, 왕왕 이야기되는 유명 정치인들, 사실은 알고 보면 그다지 영예롭지 않고, 그다지 위신이 확고하지도 않은 정치권의 이야기도 아닌, 고통받기도 하고, 일상적인, 최근 한국어로 책이 번역되어 소개된 인류학자 피에르 상소(Pierre Sansot)의 표현에 따르면 '별볼일 없는 사람들'인 소시민들의 이야기를 하는 편을 선택하기로 한다. 그래서 일반적인 한국의 모습을 그릴 때 사용되는 대표적인 이야기들만큼이나 많은 소시민의 모습을 보여주는 작은 일화적인 사건들이 주는, 일상의, 단순한, 한국의 분위기를 그려 보기로 한다. 그래서 '종국

에는 밤을 보내는 단수 또는 복수의 얼굴들, 한국·한국인으로서의 얼굴'이 아닌 크리스 마커가 약 40여 년 전에 훌륭하게 사진을 찍어 놓은 그저 친근한 얼굴들에 대해 이야기하고자 하는 것이다. 그러고 보면, 한국인들의 얼굴, 한국의 모습, 도시와 시골의 모습, 깊은 산속의 암자, 지방의 시장, 골목길 어귀의 목욕탕, 싸구려 식당, 이 모든 것이 알고 보면 이웃 나라들과 별로 다를 것이 없다는 것을 느끼게 된다.

한국의 일상 이야기

차례

▌탕(湯)의 나라 한국

며칠 전부터, 기온이 영하 10-15도로 내려갔다. 한국의 1월에 종종 있는 날씨이다. 외출을 하면 피부가 드러나 있는 부분에 와닿는 겨울바람이 매섭게 느껴진다. 이런 때에 밖에 나가 돌아다니는 것은 별로 달가운 일이 아니다. 아스팔트 길 위로 빙판이 형성되어 있다. 베란다에 위치한 우리집 목욕탕에는 난방설비가 되어 있지 않아 수도관이 얼어 샤워와 변기용 수돗물이 거의 공급되지 않는다. 기후 때문에 일상에서 이렇게 난처한 상황이 벌어질 것이라고 생각하기 어려울 것이다. 이런 상태가 되면 공중목욕탕은 매일 들를 수밖에 없는 일상의 절대적이며 필수적인 것이 된다.

오늘 아침에 내가 간 목욕탕은 작지만 아주 청결하고, 대부분의 목욕탕과 조금 다른 그런 곳이었다. 2층에 위치한 것이다. 자연광이 욕탕 내부를 비추는, 여관에 부속되어 있는 목욕탕이었다.

오늘 아침 늦은 시간에 이 목욕탕에서 내 목욕 동무는 머리가 하얗고 아주 야윈 노인장이다. 그는 파란색 플라스틱 대야를 베고는 샤워기 앞

에 누워 잠이 들었다. 맥주가 아직 막걸리를 쫓아내지 않은 시골에서나 볼 수 있는, 나이와 함께 체격이 말라가는 그런 체형의 노인이었다. 이 목욕탕의 유일한 사우나실은 다른 곳에서 보기 힘든 약초장이 들어 있다. 벽에 달려 있는 이 장에서는 여러 향료와 약초의 냄새가 기분좋게 풍겨 나온다. 이 노인은 일어나 욕조에서부터 약 1미터 50센티 떨어진 그 숨막히는 사우나실에 들어갔다가 나와서 욕조 안에서 잠을 자다가 탕물이 너무 뜨거웠는지 아니면 타일의 목욕탕 바닥이 더 편하게 느껴졌는지 다시 샤워기 앞바닥에 누워 자고 있다. 나는 샤워를 하고, 온탕에 들어가서 빈둥거리다 사우나실을 몇 번 들락거렸다. 이제 나는 오늘 하루를 시작할 만반의 준비가 된 것이다. 어제 늦게까지 마신 소주로 인한 숙취도 이 욕탕의 뜨거운 수증기와 함께 말끔히 사라졌다.

공중목욕탕이야말로 한국에서 사는 편리함, 삶의 온순함을 느끼게 해주는 것 중의 하나이다. 어떤 주에는 거의 매일 목욕탕에 가는 경우도

있다. 목욕탕 편력이 있는 나는 서울의 오십여 개의 목욕탕을 가보았다. 온탕·냉탕·사우나가 겸비된 한국의 목욕탕이야말로 한국의 특징에 대한 아주 좋은 단서를 제공한다. 한국에서는 극단적인 것들, 냉기와 온기가 별탈없이 공존한다. 한국의 여름은 이런 의미에서 한국의 겨울과 완전히 극대칭점이다. 그런데 여름에도 찜통의 거리에서 아주 쉽게 에어콘으로 인해 냉기가 싸늘한 실내로 들어갈 수 있다. 그런가 하면 겨울에는 길거리의 냉기에 비해 실내는 질식할 정도로 더운 곳도 있다.

몇 해 전에 파트릭 보만(Patrick Boman)이 쓴 중국 여행기를 읽은 적이 있다. 프랑스의 작가이며 기자인 보만의 글은 그 형태에 있어서 내게 깊은 인상을 주었다. 그의 여행기에는 중국의 거리에 널려 있는 노점에서 사 먹는 국에 대한 이야기가 반복적으로, 집착적으로 등장하고 있었다. 읽으면서 문득 나의 한국에서의 경험과 유사성이 눈에 띄었다. 내 경우에는 한국에서 먹는 그 맛난 탕에 대한 것이 아니라 내가 자주 가는 목욕탕에 관한 것이다. 그러나 한국어에서 국이나 목욕탕이나 다 한자의 탕(湯) 자가 들어간다. '湯'자는 물이나 다른 종류의 액체가 담긴 용기를 의미하는 것이다. 중국의 탕처럼 내가 사는 한국에도 탕이 있는 것이다.

한 노인한테서 영어로 서양인들이 체모가 한국인보다 더 많은 것은 그들의 역사가 이천 년밖에 되지 않기 때문이며, 한국인들이 체모가 적은 것은 오천 년 유구한 역사 때문이라는 희안한 이론을 들은 것은 대구의 한 목욕탕에서였다. 어떻게 삼천 년 동안이라는 시간 동안에 체모가

약간 줄어들게 되었는지 괴상하기 만한, 이런 종류의 이론은 생각보다 사실 더 위험한 생각이다. 왜냐하면 이런 종류의 믿음이 한민족의 역사가 유구함을 강조하기 위한 자기 정당화의 수단으로 쓰이기 때문이다. 역사에서 우리는 이런 종류의 전제가 어떻게 비극적인 일탈로 치닫는지를 봐왔다.

언젠가 오후에 삼청동의 아주 아담한 목욕탕에 간 적이 있었다. 세 명의 노인이 탕 속에 있었는데, 한 명은 이발사였고, 두 명은 손님이었다. 손님 중에 한 명의 머리에는 커다란 혹이 달려 있었는데 정말 보기에도 민망할 정도였다. 또 한 명은 아주 건강해 보였는데, 영어를 완벽하게 구사하였고, 스스럼이 없는 성격으로 내게 자신의 가족사를 이야기해 주었다. 가족과 생이별을 하게 한 한국전, 일 년 반이나 고통을 받았던 베트남전 참전의 경험(베트남전 참전용사들이 몇 달 전에 한겨레신문사에 가서 난동부린 일에 대해, 이분과는 이야기하지 않는 편이 물론 나을 것이다)에 대해서, 그리고 세 아들의 유럽 여행에 대해서 세세하게 이야기하기 시작했을 때 그분의 핸드폰이 울렸다. 물론 나는 그 틈을 타서 얼른 빠져 나왔다.

나와 같은 외국인에게조차도 목욕탕은 사회적 관계를 맺기가 용이한 장소인 것이다. 누구나 걸친 것이 없는 상태에서 마주한다는 이유 때문에 일상적으로 존재하는, 그리고 한국 사회에서는 중요한 사회적인 장벽이 얇아진 까닭이다. 물론 목욕탕에서도 상대방의 나이, 사회적 위치, 직업을 알기 위하여 서로를 유심히 쳐다보기는 하지만 다른 장소에서

보다는 덜 형식적이고 덜 체계적이다.

1950년대에 일본에 무일푼으로 도착한 니콜라 부비에는 없는 돈에도 불구하고 거의 매일 공중목욕탕에 갈 수밖에 없다는 점을 강조한 바 있다. 왜냐하면 그 당시에는 "매일 저녁 대중목욕탕에 가지 않는 남자는 사회적으로 완전히 고립된 사람" 취급을 받았기 때문에 어쩔 수 없었다고 한다. 과거에는 신체의 청결과 사회적 동화를 위해서 필수적이었

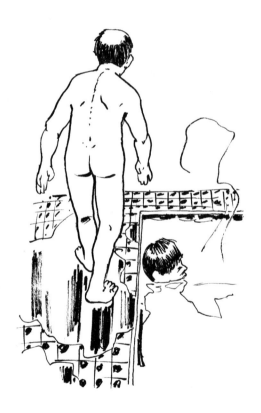

던 한국의 대중목욕탕도 주택의 발전과 더불어 개인용 욕실이 발전하면서 당연히 사용자의 수가 줄고 있다. 그 결과 동네의 사회생활에 필수적이며, 만남과 교류, 생산의 장소였던 대중목욕탕의 숫자가 줄어들고 있고, 그 대신 24시간 개방되어 있고, 번화가에 위치해 있으며, 그 정체가 의심스러운 여러가지 부가 서비스를 제공하는 고급 사우나가 점점 늘어가고 있다.

사실을 말하자면, 대중목욕탕에 갔을 때 항상 즐거운 발견만 기다리고 있는 것은 아니다. 그 예가 종로 근처에 있는 한 목욕탕의 경우가 될 것이다. 이 목욕탕은 솔직히 좀 실망스러웠다. 입구에는 베이지색 리놀륨, 밤색 호마이카 칠의 가구에, 갈색 인조가죽의 소파가 놓여 있었다. 욕실의 벽은 바랬고 타일은 군데군데 깨지고, 시멘트와 회색의 돌이 붙여져 있었다. 이런 욕탕도 나름대로 매력은 가질 수 있다. 그러나 계속 코를 찌르는 소변냄새에 아무리 상상력을 동원하려 해도 어떤 낭만적인 생각도 들지 않는 것이었다. 게다가 이 욕탕에서는 더운 물의 온도를 조절할 수가 없어서 샤워기의 물은 살이 데일 듯이 뜨거웠고, 하나밖에 없는 온탕의 온도 역시 마찬가지였다. 이런 목욕탕은 대충하고 빨리 나와서 잊어버리는 수밖에 없다.

같은 목욕탕이라 하더라도 홍대 근처 동교동에 있는 목욕탕처럼 깨끗하게 새로 지은 가족적인 분위기의 목욕탕도 있다. 어떤 일요일 아침에는 두 시간 반을 거기서 보낸 적도 있고, 또 어떤 때는 전날의 고조된 술자리 때문에 뻐근한 머리에서 술기운을 날리러 가기도 했다. 이 목욕탕

에는 상당히 고급인 온탕이 네 개나 있고 사우나도 있는데, 술기운을 털기에는 그만이다. 특히 이 목욕탕은 앞에서 말한 2층에 위치하고 있어서 햇빛이 환한 그런 드문 목욕탕의 범주에 속한다.

목욕탕에 가게 되면 미각을 제외한 모든 종류의 감각이 깨어나게 된다. 시각·후각·촉각·청각이 동원되는 것이다. 특히 대중탕에서 사용하는 여러가지 재료·성분이 우리의 감각을 깨우고, 욕탕과 사우나의 분위기와 질을 결정한다. 모든 종류의 성분 중에서 가장 중요한 요소는 물론 수질이다. 일반 상수도를 가지고 욕조를 채우는 목욕탕의 경우, 수질은 거의 비슷하다. 온천에 있는 목욕탕의 경우는 수질이 상당히 다를 수 있다. 각 온천수마다 특징을 가지고 있다. 아산의 경우, 온천탕의 시설이 아주 현대적이나 수질은 인근의 전통적인 온천지대인 온양이나 도고의 것만 못하다. 이런 수질의 차이는 물의 냄새(도고의 경우에는 물에서 유황내가 난다)나 색깔(능암온천의 경우, 물색이 약간 녹색이며 거품이 인다), 또는 뭐라고 표현하기는 힘든, 피부에 닿는 감촉(온양, 수안보, 동두천 근처의 신북온천의 경우가 그러하다)에서 나는 것이다.

자연광에 의한 조명은 목욕탕의 중요한 특성 중의 하나로, 특히 한국인들이 부끄러움 때문에 지하에 주로 목욕탕을 두는 관계로 자연광이 있는 목욕탕은 상당히 드물다. 그런데 이런 자연광의 목욕탕과 밝은 색의 자재를 사용한 목욕탕은 깨끗하고 산뜻한 느낌을 준다. 물론 지하에 위치한 목욕탕의 경우는 실내가 어두운 편이고, 벽이나 바닥도 회색빛

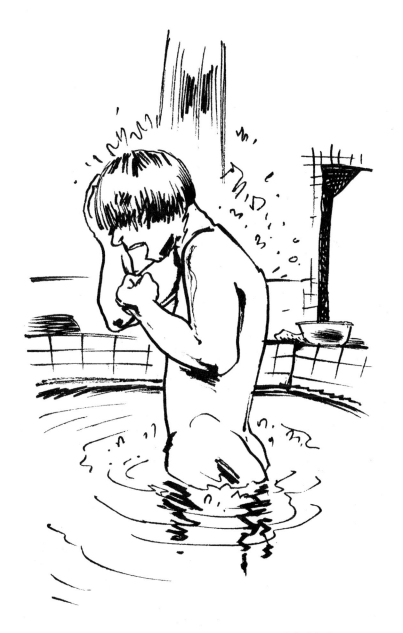

이 대부분이다. 시각을 위한 자재들뿐만 아니라 촉각과 후각을 위한 자재들도 중요한 역할을 한다. 인조대리석·인조옥 또는 말끔한 타일을 간 곳, 또 녹차·아몬드·인삼 등의 향내를 내는 곳, 심지어 점토나 해수를 사용해서 물이 불투명한 곳도 있다.

목욕탕의 중요한 요소 중의 하나는 또 건식이든 습식이든, 향내가 나든 아니든 사우나이다. 각 사우나는 나름대로의 독특한 약초와 향내가 나고, 피부에 문지를 수 있도록 굵은 해염, 목재에다 점토나 돌을 입힌 벽, 또 별로 유쾌한 것은 아니지만 그 안에서 익고 있는 수십 개의 달걀이 놓여 있는 경우도 있다. 건식 사우나에 들어가게 되면, 일단 아주 희안한 느낌을 받는다. 마치 어머니의 태반으로 다시 들어간 듯한 느낌을 받지만 온도가 90-110도에 이르는 연유로 태반에 오래 머물기보다는 몇 분만에 다시 태어나기 위해서 밖으로 나오게 된다.

습식 사우나의 경우에는 느낌이 완전히 다르다. 온도가 건조한 사우나 보다 더 낮아도 마치 무엇인가에 물린 듯한 느낌이 든다. 그 안에 들어가게 되면 신체의 모든 말단 부분이 감각을 지니고 있는 듯한 느낌을 받는다. 몸을 조금이라도 움직이기만 하면 우리의 피부와 공기를 가르고 있는 경계선을 느끼는 듯한 현상이 나타난다. 마치 수천 개의 바늘이 우리의 몸을 찌르는 것 같다. 들어가자마자 빨리 나오고 싶지만 문까지 몇 미터를 움직이자면, 발을 뗄 때마다 발·얼굴·손끝, 심지어 어떤 때는 성기의 끝에서까지도 불타는 듯한 느낌을 받는다. 일단 밖으로 나오면 그 느낌으로부터 해방된다. 재빨리 냉탕으로 줄행랑을 치는 길만이

살길이다.

　프랑스의 지방 출신인 나는 1980년대에 대학에 진학하면서 파리에 가서 공부하게 되었고, 학생들이 주로 빌리는 개별적인 화장실이나 목욕탕이 없는 다락방을 빌려서 자취를 하게 되었다. 물론 대중목욕탕에 자주 가게 되었다. 그러나 프랑스의 당시 대중목욕탕은 한국의 목욕탕과는 거리가 먼 것이었다. 우선 워낙 드물기 때문에 목욕탕을 발견하는 일이 쉽지 않았다. 서울에는 어느 동네에나 여러 개씩 있는 것과 대조적인 점이다. 그리고 파리의 목욕탕은 순전히 신체 청결의 목적으로 가는 장소로 썰렁하기 그지없다. 안에 들어가면 각자가 샤워 공간을 배정받고, 몸을 청결히 하는데 필요한 시간 이상을 머물고 싶은 생각이 전혀 들지 않는다. 파리의 공중목욕탕은 긴장을 풀 수 있는 편안한 분위기라든가 사회적인 기능을 수행하는 장소가 전혀 아니다. 프랑스 문화에서는 공중목욕탕이라는 개념이 완전히 사라져 가고 있지만, 다행히 아직도 목

욕탕이 성행하고 있는 나라들이 있다.

내가 가본 적이 있는 한국·일본·헝가리·터키의 목욕탕 중에서 한국의 목욕탕이 가장 가족적인 분위기이며, 시설도 가장 잘되어 있고, 이웃 일본의 목욕탕보다 더 많은 기능을 가지고 있다. 한국의 목욕탕에는 일본의 목욕탕에 없는 목욕에 필요한 여러가지 용품들을 저렴한 가격으로 구입할 수도 있다. 내가 처음 일본의 목욕탕에 갔을 때, 목욕을 끝내고 나오는데 주인이 따라 나와서 추가요금을 내고 가라는 것이었다. 알고 보니 내가 사우나에 들어갔기 때문이란다. 주인이 내가 사우나에 들어가는 것을 봤다는 것이다. 그런가 하면, 빈손으로 들어갔기 때문에 욕탕 안에서 샤워기 옆에 놓인 비누와 샴푸를 사용했다. 각자가 반드시 자신의 비누와 샴푸를 가져가지 않으면 안 된다는 것을 물론 까맣게 모르고 있었다. 내가 사용한 것은 목욕탕의 것이 아닌 옆자리 손님의 것이었던 것이다. 이 손님은 내가 버릇없이 자신의 용품을 사용하는 것을 어이없어 하면서 지켜보고 있다가, 내가 사정을 잘 몰라서 그런 실수를 했다는 것을 이해했고, 결국 죄송하다는 말을 하고 머리를 서로 여러 번 숙여 인사를 하고는 문제를 해결했다.

한국에서는 보통 아침에 목욕탕엘 간다. 아니면 오후 늦게 가게 되는데, 대부분의 목욕탕은 저녁 7-8시가 되면 문을 닫는다. 한국에서 목욕탕은 하루를 시작하기 위한 시발점으로 들르는 경우가 더 빈번한 것 같다. 특히 전날 저녁에 과음을 했을 때 머리를 맑게 해주는 데 아주 좋다. 일본의 경우, 목욕탕은 일과를 마치고 저녁에 잠자기 전에 몸을 푸는 곳

으로서 기능한다. 그래서 밤 11시, 자정까지 열려 있다. 한국과 일본 목욕탕의 가장 큰 차이는 개방 시간보다도 그 내부에서 진행되는 방식에 있는 것이 아닌가 싶다. 한국사람들은 온탕에 입수하기 전에 일반적으로 아주 치밀하게 몸의 곳곳을 닦아낸다. 심지어 목욕탕에서 지켜야 할 사항에 대해서 세심하게 써서 붙여 놓은 목욕탕도 있다. 한국인이라면 당연히 지키는 방식들인 데도 불구하고 혹시 잊어버리는 사람이 있을까봐 대비를 한 듯하다.

일본사람들의 경우는 탕에 들어가기 전에 물을 끼얹는 정도로 몸을 가볍게 닦고, 탕에서 나온 다음에 오히려 세심하게 닦는 편이다. 1930년대에 이미 앙리 미쇼(Henri Michaux)가 일본인들이 "청결에 대해서 강박증이 있다"라고 쓴 바가 있고, 또 니콜라 부비에 같은 유럽 출신 여행가에 따르면, 이미 17세기의 책에도 "규율준수 정신과 검소함이 특징인 일본인들은 편집증적일 만큼 청결을 추구한다"고 나와 있다고 한다. 오늘날도 그 점이 바로 어떤 때는 일본을 참기 어렵게 느끼게 하는 것이기도 하다. 그러나 목욕탕에서만큼은 청결의 세세한 사항에서 한국인들이 일본을 능가하는 것이 아닌가 싶다.

▌잃어버린 여유

오늘 나를 태우고 가는 택시 기사는 몽탈방(Montalban)을 읽지 않았거나, 적어도 몽탈방이 말하는 "삶의 우수나 그 타성에 지친" 타입의 택시 운전사는 아닌 것 같다. 내가 보기에 기사는 적신호에 정지해서 녹색 신호로 바뀌기를 기다리거나, 또는 다른 차가 우리 차보다 먼저 출발해 나가는 것 등을 참을 수 없어 하는 것 같았다. 나는 기사에게 내가 오 분, 십 분을 다투는 상황에 있는 것이 아니니 여유를 가지라고 말해 주고 싶었지만, 어떻게 말을 해야 기사가 짜증을 내지 않고 받아들일지 알 수가 없었다.

흥미로운 것은 한국에 대해 글을 쓴 모든 프랑스인들이 한국인들의 성급함에 대해서 이야기한다는 것이다. 20세기에 한국에 다녀간 프랑스 여행가들의 이야기를 보면, 1950년대 이후에 한국에 서두르는 버릇이 생겨난 것 같다. 20세기초에 한국을 여행했던 조르주 뒤크로(Georges Ducrocq)는 한국의 길에는 "무사태평한 사람들 사이로 근심어린 표정으로 급히 지나가는 사람이 있을 경우 업신여기는 웃음을 띠고는 길을

내준다. 불행하게도 그는 일을 해야 하는 관리이기 때문이다." 삼십 년 후에 장 마르텡(Jean Martin)도 "서울에서는 사람들이 운집한 곳에서도 흔히 극동지방의 도시, 중국이나 일본의 도시에서 보이는 혼잡함이나 법석이 없다. 한국 군중들은 조용하고 위엄 있다. 그들의 걸음걸이에는 위용이 있다. 한국인들은 여유 있는 태도와 진중한 언행을 가지고 있다"고 적고 있다. 그러나 비슷한 시기에 한국에 갔던 앙리 미쇼는 "황인종들 중에서 한국인을 특징짓는 것은 바로 이런 서두르는 성격일 것이다"라고 하고 있다. 사십 년 뒤에 니콜라 부비에는 미쇼를 읽은 뒤에 미쇼에 동조하면서 "현자이거나 노인 외에는 모두 불필요하게 서두르는 성향을 띠고 있다"고 말한다. 오늘날은 마르텡보다는 미쇼의 관찰이 더 적중할 것 같다. 오늘날 한국은 법석임, 뒤죽박죽, 재촉, 조절이 안 된 왕성함, 제어하기 어려운 서두름이 지배하는 인상을 준다.

"느리다는 것은 더 빠르게 움직일 줄 모른다는 것을 의미하는 것이 아니다. 느리게 움직인다는 것은 시간을 거스르거나 시간에 의해 밀리지 않는다는 것"이라고 피에르 상소(Pierre Sansot)는 정의한다. 느림이라는 것은 우리에게 강요되는 것이 아니라 우리가 스스로 선택하는 리듬인 것이다. 한국에서는 느리다는 것이 삶의 방식이나, 일을 잘하기 위해서 필요한 적절한 속도 같은 긍정적인 것으로 인식되는 경우가 드물다. 느림은 일반적으로 게으름의 동의어이거나 또는 정신적인 수양을 하거나 예술활동을 하는 사람들, 그래서 생산성에 대해 염려할 필요가 없는 사람들의 전유물처럼 인식되고 있다. 언뜻 보기에는 그런 것 같다. 또 완만하게 일을 처리하는 것, 말하자면 느림의 변형이라고 할 수 있는

완만함에 대해서도 관대함이 부족한 일종의 인색함처럼 여겨지고 있다. 그러다 보니 그 반대쪽으로 지나치게 과열이 되어서 과함, 낭비로 치닫는 것이다. 과유불급을 잊어버리고, 이제는 불충분한 것보다는 넘치는 것이 나은 것이 되었다.

'절도 있는 음주'라고 술병에는 적혀 있지만, 한국인들의 지침서에는 술이든, 목욕탕 물이든, 설겆이용 물이든, 난방이나 냉방용 에너지, 또는 식사 준비건 항상 절도를 잊고 넘치게 하라고 되어 있다. 매일 남한에서 버리는 음식물만으로도 북한의 주민을 먹여 살릴 수 있다고 작가 황석영은 어떤 인터뷰에서 말한 바 있다.

그러므로 한국사람들은 시간 여유를 갖기 어렵다. 바쁜 일정 속에서 여유 있는 시간을 내지 못하는 것이다. 여러가지 상황이 겹치다 보면, 인내심을 잃게 되고, 서두르고, 초조하게, 급하게 일을 처리하게 된다. 그 예는 우체국·은행·역과 같은 공공장소에 가보면 바로 느껴진다. 창구에 있는 손님이 볼일을 다 보기도 전에 뒤에 있는 손님은 일렬로 줄을 서기는 커녕 옆에 와서 앞 손님의 볼일에 마치 참여라도 해야 하는 것처럼 서 있기도 하고, 어떤 때는 아예 미리 종이를 내밀면서 자신이 먼저 볼일을 보려고 하는 듯한 자세를 취하기까지 한다. 크리스 마커는 이런 면이 오히려 서구인들이 아시아에 대해 가지고 있는 집단상상력 속의 "아시아인들의 전형적인 무표정한 무반응"과 대조되는 자발적인 표현력 있는 행동이라고 긍정적인 평가를 내리고 있다. 아시아인들의 여유·인내심 등에 대해서 서구인들이 오늘날 조롱섞인 발언을 한다면,

그때는 아마도 크리스 마커처럼 긍정적인 방향은 아닐 것 같다. 이제 거의 국가의 빠른 경제발전의 원동력이며, 국민의 기본가치처럼 인정되고 있는 '빨리빨리'의 문화는 근대 한국의 상표처럼 되었고, 1990년대 한국의 사회는 조르주 바타이유(Georges Bataille)의 표현을 빌자면 "소진의 사회(société de consumation)" 즉 끊임없는 변화가 일어나며, 항상 분주하며, 휴식을 모르고, 계속해서, 잉여부분인 '저주받은 부분'을 처분해 버리려는 움직임이 있는 사회가 되었다. 바타이유는 경제가 재물의 희귀성의 문제에 봉착해 있는 것이 아니라 반대로 풍요로움의 문제, 즉 넘쳐나는 재화를 소진시켜야 하는 문제에 직면해 있다고 한다.

한국의 '빨리빨리' 문화는 여러 현상에서 드러난다. 은행 같은 창구에서 줄서기나 택시운전사의 서두름에 대해서는 이미 이야기를 한 바 있다. 여기에 덧붙여 승강기 문화에 대해서 이야기를 해볼까 한다.

프랑스의 대부분의 승강기는 열림장치 버튼만이 있다. 같이 승차하기 위해서 누군가를 기다려야 할 경우를 위해서 열림장치를 예비하고 있는 것이다. 그러나 한국의 경우는 승강기 문이 닫히기까지의 단 몇 초의 시간도 잃지 않기 위해서, 자동으로 문이 닫히기를 기다릴 필요가 없게 닫힘 버튼 역시 설치가 되어 있다. 승강기에 타자마자 열림과 닫힘 버튼을 재빨리 조작함으로써 승강기가 승하차에 정확하게 필요한 시간만을 정지하도록 하는 것이다. 그러다 보면 어떤 때는 승강기를 타려고 달려온 사람을 한두 명 놓고 출발하는, 승하차에 필요한 시간만큼도 정지하지 않는 경우도 생기게 된다.

"우리가 어떤 사물을 사거나 받았을 때, 그 사물과 맺은 우정의 협약을 깨거나 매정하게 버리는 것은 있을 수 없는 일이다"라고 피에르 상소는 적고 있다. 손때 묻은 사물에 대한 애착, 일상용품에 대한 이런 애정의 관계는 한국의 현대사회와는 무관한 것으로 보인다. 현대 한국의 사회에서는 신상품이 광고되고 판매원 등을 통해서 판매가 촉진되며, 사용하던 물건은 버려지거나 바로 교체가 된다. 통신판매 카탈로그가 매달 가정으로 무료로 배달되고, 통신판매용 방송으로 유선방송의 채널은 넘친다. 이들의 목적은 가능한 한 소비욕구를 발생시키고, 가능한 한 편리하게 그 욕구를 만족시키기 위한 것이다.

1997년말의 경제위기가 이 현상을 완화시키는 계기가 되었고, 이제 상품의 교체 주기가 조금 더뎌지고, 사라진 옛것에 대한 그리움이 조금씩 살아나는 것 같다. 특히 예전의 뽑기라든가, 프레데릭 불레스텍스가 말하는 앙금을 넣은 붕어빵, 호떡, 알사탕이나 카라멜 등이 다시 등장하기도 했다.

광란의 소비는 넘치는 폐기물 처리의 문제를 야기할 뿐만 아니라, 더 철학적인 정체성의 문제를 제기한다. 한국 사회는 신상품, 새 것, 최신 제품의 사회이다 보니, 대부분의 가정에 십 년 이상된 물건이 있는 경우가 드물다. 신제품에 대한 열광은 특히 컴퓨터·휴대폰 등 신기술 상품에 대해서 심하지만, 자동차의 경우에도 그러해서 아직도 거의 새차이고, 번쩍거리는 데도 바꾸는가 하면, 주택의 경우도 이삼십 년 이상을 넘는 경우가 없다. 이런 태도는 또 즉시, 모든 것을 보고 소유하고자 하는 욕망으로 표출이 되어서 심지어 관광을 해도 집약적으로 한꺼번에 모든

것을 볼 수 있는, 열흘에 유럽을 다 볼 수 있는 '유럽 투어' 즉 유럽 몇 나라 수도의 미술관, 사적만을 겉핥기식으로 돌아보는 여행을 하게 되는 것이다.

이런 현상의 또 하나의 단면은 젊은이들의 삶에 대한 자세일 것이다. 나이가 상당히 들어도 부모의 경제적인 부양을 받는 젊은이들은 결혼을 할 때는 부모들이 장만해 준 아파트와 거기에 어울리는 자동차를 받는다. 어떤 사람들은 이런 풍속이 가족 간의 결속력의 발현이라고 보지만, 내가 보기에는 현실의 삶에서의 도피이며, 원하는 물건을 노력해서 시간을 두고 하나씩 사들이는 데 필요한 인내심 부재의 현상일 뿐이다.

내가 어렸을 때, 어떤 물건을 가지고 싶어서 안달을 하면, 어른들은 귀가 아프게 "진정한 기쁨은 기다림 끝에 온다"고 말씀을 해주셨는데, 한국에서는 이런 종류의 격언은 전혀 통하는 것 같지 않다.

주식시장, 신경제, 부동산 투자, 피라미드 판매, 매일매일 새로 생겨나는 신종 사업에 대한 열광도 굉장하다. 오늘날의 한국은 빨리 돈벌기, 비양심적이라도 쉽게 노력없이 버는 돈에 대한 열망이 강한 것 같다.

'빨리빨리' 문화의 또 하나의 현상은 그 이면에 역설이 존재한다는 사실이다. 실업자는 사회에서 거의 만장일치로 배척하는 대상이며, 심지어 가족들조차도 수입원을 상실한 이에게 손가락질을 한다. 그러나 묘한 것은 그날그날 소액의 증권거래나 하며, 슘페터식의 기업경영자가 마주하게 되는 위험 같은 것은 전혀 고려해 보지 않은 기업인, 사실, 운좋게 재산이 있는 집안에 태어나서 자산을 운용한답시고 사업을 하는, 그러나 실제는 자신에게 떨어진 가산을 탕진중인, 신기술의 가상경

제에는 아주 적극적이지만 실물경제에서는 생산력이 없는 이런 백수 부류를 부러워하고 존경하기까지 한다.

'빨리빨리'의 문화는 운전 방식에서도 잘 드러난다. 신호등 앞에서 잠시 기다리는 것을 힘들어 하면서, 대부분의 승용차는, 서울시내 대부분의 버스나 택시처럼 신호가 있다는 것 자체를 무시하고 달리거나 아니면 횡단보도 표시선을 뻔뻔스럽게 야금야금 먹어간다. 해외 거주 프랑스인을 위한 보험공사가 제작한 안내책자의 한국란에는 "운전자들이 교통 질서의식이 없으며, 위험한 운전을 일삼는다"고 적혀 있다.

외국인들에게 서울의 대로를 건넌다는 것은 두려운 경험이다. 운전자용 불이 빨간색으로 바뀌기를 한참을 기다린 후에 겨우 보행자용 녹색불이 들어오는 데다, 겨우 반쯤 건너면 벌써 보행자용 신호가 깜빡이면서 신호가 곧 바뀔 것이라는 표시를 하는 것을 보게 된다. 물론 한없이 긴 지하도나 육교가 없는 곳의 이야기이다. 잘못하면 대로 중간에 홀로 남겨져서 정신없는 교통의 흐름 한가운데에 남겨지게 될지도 모른다는 두려움에 얼른 서둘러서 건너편을 향해 질주를 하게 된다.

서울의 보행자가 파리, 도쿄, 방콕이나 북경

과 같은 대도시에 가게 되면 해방감을 느끼게 된다. 이들 도시에서는 차도가 서울보다 세 배는 좁은 데도 불구하고 보행자용 녹색등이 훨씬 더 오래 켜져 있음에 사뭇 놀라게 된다. 교통신호가 이렇게 희안하게 조절되어 있기 때문에, 서울 사람들의 대표적인 스포츠는 최단시간에 횡단보도를 뛰어 건너는 일일 것이다. 그렇기 때문에 횡단보도에서는 항상 흥미로운 무용 같은 장면이 연출된다. 정장에 힐을 신고 바쁘게 종종걸음으로 건너가는 여성들 곁에 말끔한 신사복을 입고, 서류가방을 든 남성들이 나름대로 성큼성큼 건너간다. 그런가 하면, 차가 전혀 다니지 않아도, 신호가 떨어지지 않으면 한국인 보행자들은 보행자용 신호가 나기를 인내심 있게 기다린다. 이때는 '빨리빨리'의 문화와 논리가 갑자기 사라지면서 확고하게 설립된 기존 질서에 대한 존중, 아니 어쩌면 생존을 위한 필요성이 우위를 갖게 되는 순간인 것이다. 이런 방식을 지켜보다 보면, 결국 교통신호는 보행자용이라는 생각을 하게 되고, 특히 놀라운 것은 보행자들이야말로 말 그대로 신호를 지킨다는 것이다. 물론 그들이 자동차를 타게 되는 순간부터는 신호를 훨씬 자의적으로 해석하기는 하지만…

그런가 하면 '빨리빨리' 문화의 숨겨진 면도 있다. 모든 행동이 완전히 정지된 순간, 저항할 수 없는 휴면상태의 시간, 즉 즉흥적인 낮잠의 시간은 '빨리빨리'의 전도된 상태이다. 전철에서 지켜보면, 인간 도미노처럼, 한 줄 전체가 차례로 옆사람의 어깨에 머리를 기대고 자는 경우를 심심찮게 목격하게 된다. 한 번은 왕복 한 시간씩 두 시간 기차

를 탈 일이 있었다. 그날 나는 티에리 파코(Thierry Paquot)의 『낮잠예찬』이란 책을 가방에 가지고 있었다. 우선 신문을 훑어본 후에 나는 그 에세이를 읽기 시작했다. 신문에 적혀 있는 '대우' 문제나 곧 성장률을 조정하게 될 한국경제의 예상 성장치에 대한 기사는 사실 에세이보다 더 흥미 있는 이야기는 아니었다. 돌아오는 길에도 다시 책을 읽기 시작했지만, 책의 영향인지, 기차의 규칙적인 리듬과 지나치게 난방이 잘된 차안의 더운 공기 때문이었는지, 짧은 낮잠을 자게 되었다.

한국에서는 교통수단 안에서나 사무실·식당·슈퍼마켓 그리고 집안의 공기를 지나치게 덥히는 일이 잦다. 에너지의 거의 전량을 수입에 의존하는 나라이면서도 별로 에너지 절약에 대한 의식 없이 이렇게 낭비를 하는 경우가 빈번하다.

아무튼 낮잠에 대해서 다시 이야기를 해보자. 기차 안에서 나도 잠시 낮잠을 자고 있었는데, 갑자기 어떤 아줌마 때문에 깨어나게 되었다. 그 아줌마는 내 머리 위의 수화물 칸에 올려 놓은 가방 두 개를 내리려고 시도하는 중이었다. 눈을 뜨면서 피곤이 가신 나는 책을 다시 읽을 수 있는 상태가 되었고, 서울역에 열차가 도착할 때까지 책을 다 읽을 수 있는 이상적인 순간에 잠이 깬 결과가 되었다. 더군다나 그 순간에 바로 책에 묘사되어 있는 그런 기분을 느낄 수 있는 즐거움까지도 누릴 수 있었다.

낮잠은 다소간 진행되는 졸음의 한 상태로 한국 사회 어디에서나 흔히 볼 수 있는 광경이다. 사무실, 대중교통 수단의 실내, 강연회장에서도 자주 목격되며, 목욕탕에는 낮잠을 위한 공간도 별도로 마련되어 있다. 심지어 동네가게 주인이 졸고 있어서 물건값을 지불하기 위해서 깨워야

하는 경우도 있다.

한국에서 낮잠은 서양에서의 그것과 다르다. 서양에서의 낮잠은 준비를 하고, 프로그램에 따라 진행이 되며, 특히 남쪽지역에서 주로 행해진다. 그러나 한국에서는 아무때나, 상황에 상관없이 진행된다.

■ 상품공화국

둔촌동 시장골목 옆으로 둘러쳐진 건설현장의 높은 장막을 보면서, 새 건물들이 들어서면 시장골목도 오래가지 못할 것이라는 생각을 했다. 서울에서 아직도 시장이라고 불리는 재래시장의 모습을 완연히 갖춘 시장이 모습을 감추게 되는 것은 유감이다. 둔촌동에는 에어콘이 들어오는 슈퍼보다는 컴컴한 작은 가게, 덮개를 씌워 놓은 거리의 진열대가 아직 인기를 유지하고 있다. 십오 년 전부터 얼마 안 되는 값에 서울에서 가장 맛있는 빈대떡을 파는, 신문에 유명 맛집으로 소개된 기사를 가게 한구석에 붙여 놓은, 너무 작아서 한꺼번에 다섯 손님 이상은 앉을 수도 없는, 친절한 할머니의 가게가 있는 곳도 이 시장골목인 것이다.

이제 강북쪽으로 이동을 해서 길음시장까지 내려가 보자. 길음시장은 서울에서 가장 크며, 가장 정감이 가는 시장 중의 하나이다. 거기에 가면, 먹는 것부터 입는 것까지 모든 것을 살 수 있다. 나는 종종 날씨가 좋을 때 돼지갈비를 먹으러 가곤 한다. 한국전 이후에 등장한 재활용 양

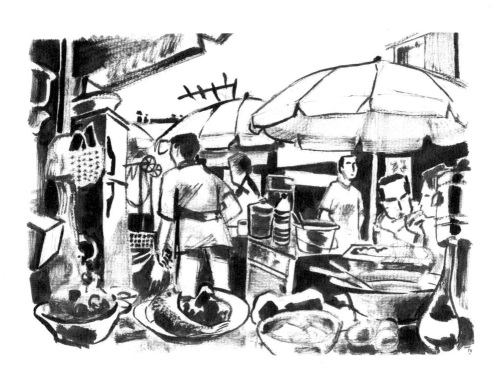

철이나 철판 테이블을 밖에 내놓고 먹음직스런 돼지갈비 구이를 파는 곳들이 있다. 그런데 몇 달 전부터 여기 분위기가 사뭇 달라졌다. 거대한 트럭들이 시장 옆을 밤낮없이 분주하게 왕복을 하고, 어마어마한 기중기가 마치 길음동을 맴도는 불길한 새처럼 공중에 떠 있다. 시장 주변에는 좁고 꼬불거리는 골목길을 타고 올라가면서 오래된 집들이 촘촘히 박혀 있는 산동네가 있다. 많은 집들은 벌써 비어 있다. 이미 부동산 개발업자들이 흑색 잉크로 이들 주택을 제거하고, 훨씬 이익이 되는, 거기에서부터 몇백 미터 떨어진 곳에다가 이미 건설한 것과 같은 빌라나 아파트를 건설할 계획이라는 것을 공고한 것이다. 몇 달이 지나면 이 지역은 다른 지역과 같은, 무미건조한 모습으로 변할 것이다. 그러면 길음시장이 어떻게 변할 것인지는 자명한 일이다.

시장에 따라 주상품도 달라진다. 길음시장의 가족적인 분위기는 찻길 반대편의 미아리시장과는 대조적이다. 미아리시장은 어두운 청동색의 무거운 분위기다. 미아리시장은 벽으로 막힌 좁은 통로와 그 뒤로 난 수많은 유리문, 그 뒤에 국부만을 간신히 가리는 소형 팬티와 같이 성의 치부가 감추어진 곳이다. 각각의 유리문 뒤에는 똑같은 드레스를 입은, 그래서 성의 복제인간 같은 아가씨들이 조용히 손님을 기다리고 있다. 이 분위기는 정말 초현실주의적이다. 사실 이 상황은 시적인 것과는 무관한 데도 불구하고… 미아리 주변에 새로운 아파트 단지가 들어섰을 때 주민들이 아이들에게 도덕적으로 악영향을 미치거나 유혹을 받게 할까봐 윤락촌을 쫓아내려는 노력을 했었다고 한다. 그러나 길음시장을 내보내는 것보다 미아리 윤락촌을 내보내는 것이 아마도 더 힘들 것

이다.

 한 십 년 전만 해도, 서울의 대표적인 시장의 하나인 청량리시장의 바닥은 포장이 안 된 상태였다. 내가 처음 청량리에 갔을 때 그것을 보고 놀랐던 것이 생각난다. 마치 서울이 아닌 시골의 한 마을에 들어간 듯한 느낌을 받았던 것이다. 현재는 흙바닥에서 아스팔트로 바뀌었지만, 그래도 여전히 청량리시장은 서울의 시장 중에서 가장 흥미로운 곳이다. 한쪽은 한약재 시장으로, 사슴뿔·소뿔·말린 박쥐 등 별별것을 다 팔고 있고, 길을 건너게 되면 반대편은 붉은색 형광등이 현란하게 켜져 있는 유리문이 죽 등장한다. 한국에서 붉은색 형광등은 두 가지 경우에 사용된다. 윤락촌과 푸줏간이 그것이다. 인간의 육체와 정육을 나란히 비교하는 것은 위선이 전혀 없는, 적나라한 표현이라고 생각한다. 저녁시간이 시작될 무렵이 되면, 한쪽은 거의 일과가 끝나가고, 다른쪽은 하루를 시작할 준비를 한다. 그 시간대에는 완전히 문을 닫지 않은 쪽과 일과를 시작하는 쪽이 잠시 공존을 한다. 또 순진한 표정으로 야채나 닭고기 좌판 앞을 오락가락하는 아가씨들을 볼 수 있는 시간이기도 하다.

 영등포시장은 청량리시장처럼 철도역과 서민적인, 나아가 빈민지역의 고리 역할을 하는 시장이다. 유행을 좇는 젊은이들을 위한 백화점, 별다른 특징이 없는 식당, 카페, 디스코 텍이 있는가 하면, 한편으로는 회색의, 서울의 가장 큰 윤락촌이 자리하고 있는 곳이기도 하다. 그러나 몇백 미터 떨어진 시장에 가면, 농촌의 냄새가 물씬 난다. 서울역까지 들어가기 전에 기차에서 내려놓은 파단과 양파망을 차곡차곡 쌓아놓은 농산

물 시장의 냄새인 것이다.

고양이 뿔까지 찾을 수 있는 영등포에 있는 잡화시장에서는 남대문시장과는 달리 아직도 시골 느낌이 난다. 작은 가게와 상점, 허름한 식당 때문에 그럴 것이다. 이들 허름한 식당 중 하나에 들어가 저녁을 먹던 어느 날, 어떤 노인이 마치 샴페인 병을 따듯이 '펑' 소리가 나게 맥주병을 따서 천장까지 쏘아올리는 것을 본 적도 있다.

사당동시장은 그만큼 재미가 있지는 않다. 어느 일요일 사당동의 시장 구경을 빨리 마치고 근처의 대중탕에 들어갔다. 건식 사우나는 아주 작아서 두 사람이 앉을 자리밖에 없었다. 바닥은 옅은 색 목재였는데 그 위에 뜨거운 소금이 뿌려져 있었다. 그런데 소금이 어찌나 뜨거운지 발을 디디는 것이 정말 고문과 다름없었다. 습식 사우나는 대나무로 되어 있었다. 바닥·벽·의자가 모두 대나무였고, 누울 수 있을 정도로 컸다. 대나무의 유연함이 발과 엉덩

이에서 느껴졌다. 냉탕 옆에는 정력제 광고가 붙어 있었다. 이 광고는 'T-스토롱'이라고 철자법 틀린 영어로 써 있고, 이해하기 좋게 그림도 있다. 물론 상징적인 빨간 고추가 이 약을 복용하기 전에는 밑으로 처져 있었지만, 약 복용 후에는 위를 향해 서 있었다.

1950년대에 북한에 갔던 크리스 마커는 "시장은 상품의 공화국이다. 시장 전체의 모습이 부분적인 상품보다 더 중요하다. 시장의 사소한 요소들이 어설퍼도 시장은 아름답다"라는 멋진 문장을 남긴 바 있다. 거기에 대해서 나는 "사소한 요소들이 어설플 때 시장은 특히 아름답다"라고 말하고 싶다. 사실 너무 완벽한 시장은 시장이 아니다. 그렇게 되면, 그것은 백화점·쇼핑센터, 또는 미국인들이 말하는 쇼핑몰이 된다. 상품의 공화국은 오늘날에도 내가 앞서 소개한 서울의 몇몇 시장의 모습으로 존재하고 있다. 그리고 지방에도 존재하는데 특히 오일장이 열리는 곳에 존재한다. 지방시장 중에 가까운 곳은 서울의 변두리에 위치하고 있는데, 전철이 닿는 성남의 모란시장이 바로 그러하다.

지방의 시장에 가보면, 어떤 경제의 지표나 통계보다도 더 잘 한국의 내수경제에서 여성의 역할에 대해 알 수 있다. 지방시장에는 한국의 지방과 농촌의 상황을 잘 이해할 수 있게 해주는 것이 있다. 특히 연세가 얼마나 되었는지 알기 힘들 정도로 나이든 할머니들이 하루종일 시장에 앉아서 곡식과 과일, 야채를 파는 것을 볼 수 있다. 물론 이들 중에는 돈을 벌기보다는 소일거리를 찾아서, 또는 사람들을 보려고 나와 있는 사람들도 있다. 이런 할머니들에게 시장은 의심할 여지없이, 경제적인

기능만큼 사회적인 기능을 하는 곳이다. 그러나 대부분의 여성들은 몇 푼이라도 벌기 위해서 시장에 나와 있다.

작은 도시인 순창은 언뜻 보기에 별것이 없어 보인다. 그러나 이 지역은 고추농사로 유명한 곳이고, 한국의 가장 매력적인 시장이라고 할 만한 재래시장이 서는 곳이기도 하다. 줄지어 서 있는 홈이 있는 양철지붕, 콘크리트와 알루미늄판을 댄 장터에는 만 가지 물품을 파는 가게와 식당이 자리잡고 있다. 특히 내가 간 날은 순창시장을 소재로 한 사진 전시가 개막되는 날이었다. 개막식에는 샴페인이나 작은 에피타이저 대

신에 김치와 막걸리가 나온다. 농사꾼·상인·공예인·사진 전시의 주역인 인근 대도시 대학의 학생들, 모두가 막걸리를 나눠 마신다. 그리고 바로 옆에 있는 식당에서는 어제 잡아 준비한 돼지의 내장·간·귀·순대 등을 나눠 먹는다.

바닷가의 시장으로는 강원도의 동해시와 전라도 여수시의 시장을 들수 있다. 이 시장들은 항구의 시장이면서 농촌적인 성격도 띠는 시장으로, 어부나 농사꾼의 아낙들은 남편이 수확한 해산물이나 농산물을 팔러 온다. 여수의 시장은 크기로 보나, 다양한 상품으로 보나, 또는 바다의 지류인지, 바다로 흘러가는 강인지 잘 분간하기 어려운 물줄기를 따라가며 서는 모습으로 보나 관심을 끌기에 충분하다.

삼천포로 빠져도 역시 가볼 만한 시장이 선다. 여수보다는 작지만 내가 보기에 한국에서 본 시장 중에서 가장 토속적인 곳인 것 같다. 이 시장에서 물건을 파는 사람들은 대부분 여성으로 특히 일흔은 족히 넘어 보이는 할머니들이 대부분이고, 대에 널어 말리는 생선, 시장 가운데 세워진 재래식 낡

은 화장실, 시장길에 손수레를 끌고 다니면서 인스턴트 커피나 꿀차를 파는 사람들, 그리고 이 소란스런 와중에 얼음을 잘라서 파는 사람, 이 모든 것이 다른 곳에서 보기 힘든 활력과 친근감을 제공한다.

한국에 대한 관광안내 책자를 펴보면, 어떤 책이든지 항상 서울에 있는 동대문과 남대문시장에 대해서만 이야기를 한다. 물론 1960년대에 서울에는 많은 시장거리가 있었고, 그 중에 가장 대표적인 것이 동대문과 남대문시장이었다. '서울역사박물관'의 카탈로그에 설명이 나와 있듯이, 국가가 허가한 중요 시장거리는 종로의 종각에서 남대문에 이르는 시전과 동대문에서 종묘에 이르는 육의전 둘뿐이었다. 후에 인구가 밀집하게 되면서, 난전(亂廛)이라 부르는, 말 그대로 해석하자면, 시전(市廛)의 질서를 어지럽히는 시장들이 등장하게 된 것이다.

동대문시장은 낮보다도 밤에 불야성을 이룬다. 한밤에도 계속되는 시장의 흥겨움에 대해서는 물론 찬성하지만, 밤늦게까지 열리는 곳은 에어콘 시설이 되고, 무미한 음악이 흐르는 수십 층에 이르는 신축건물에 위치한 패션의류 판매시장뿐이다. 밤시장으로는 남대문 쪽이 더 볼거리가 많다. 그러나 앞으로 몇 년 더 그 시장에 남아서 장사를 하는 사람이 있을지 의구심이 생긴다. 차츰 시장길이 넓혀졌고, 포장이 되고, 잡다한 상인들 대신, 부동산의 투자를 위한 고층의 건물이 들어서고 있기 때문이다. 한국관광공사의 책자에 나와 있는 것처럼 "남대문은 현대적인 쇼핑센터로 도약하기 위한 새로운 시대를 맞이할 채비를 하고 있다." 이제 몇 년 지나지 않아 남대문은 미국이나 유럽, 또는 길건너 명

동에서 보는 것과 같은 엄청난 규모의 쇼핑센터에 지나지 않을 것이다.

시장과 쇼핑센터의 차이는 상품이 더 이상 길에 진열되어 있지 않으며, 파리·뉴욕·시드니에서 듣는 것과 똑같은 밋밋한 테크노음악이 흐르는 현대식 건물에 상점이 들어간다는 것이다. 전통적인 시장은 정감 있고, 근접한 하나의 장소로, 차갑고, 특성 없는, 영혼이 없는 현대식 건물이 아니다. 그런데 이 시장이 현대의 삶에서 점점 사라져 가고 있는 것이다.

"도시의 시장은 한국에서 수세기 전부터 중앙정부와 촌락 사이에 존재하는 중요한 기관의 역할을 했다. 시장에 가보면 바로 촌락의 영향이 도시에 계속해서 미치고 있다는 것을 관찰할 수 있다." 헨더슨(Henderson)은 시골 특유의 상부상조와 나누기 전통 등이 도시에서 계속되는 장소로 시장을 꼽으면서 다음과 같은 설명을 덧붙인다. "같은 물건을 판매하는 시장 상인들 사이에는 치열한 경쟁이 펼쳐진다. 그럼에도 불구하고, 상인들 중에 한 명이 운이 나쁘게 파산을 할 위기에 처하게 되면 같은 동업자들끼리 서로 돈을 빌려 준다. 어떤 때는 차용증 한 장 쓰지 않고 빌려 주기도 한다. 만약에 깡패들로 부터 위협을 받으면, 위험에 처한 상인을 위해 서로 힘을 모은다. 정부가 그들이 판매하는 상품에 대해 어떤 불리한 조치를 취하면 항의하기 위해서 역시 힘을 모은다."

남대문의 변화, 주변의 시장의 도태가 보여주는 것은 대부분의 한국의 대도시와 마찬가지로 서울도 오랜 전통의 속성을 가진 소중한 것들을 잃어가고 있다는 증거이다. 신자유주의 이데올로기와 세계화의 위

험한 악영향을 받아서 고유한 문화의 일부가 사라져 가고 있는 것이다. 유교주의에 입각한 한국 사회는 점점 더 유행하는 자유주의를 추종한다. 물론 유교주의가 가지고 있었던 장점인 가족들간의 유대감마저도 점점 버리게 되고, 자유주의의 단점인 지나친 개인주의 등을 받아들이려는 것이다. 이러한 새로운 논리에서 시장은 가장 대표적으로 바로 미

디어·정치인·재계가 강조하고 있는 신자유주의의 현대성의 상징을 표상하고 있다. 그러나 불행하게도 이들이 말하는 시장은 크리스 마커가 말하던 그 시장은 더 이상 아닌 것이다.

공식적으로 한국의 대기업들은 시장경제와 자유주의를 신봉하며, 한결같이 "시장경제의 질서를 존중하자"라고 주장한다. 이제 이런 생각은 방송에서도 이구동성으로 주장하는 새로운 신조처럼 되었다. 그러나 재벌들이 바로 이 시장경제의 질서에 의해서 파산을 하게 되었을 때는 갑자기 '공권력의 부재'를 주장하면서 채권자들과 자기업의 간부들의 높은 임금을 공적자금으로 청산해 줄 것을 주장한다. 1999년의 '대우사건'이 바로 그것이다. 대우그룹은 해체될 때까지 약 30년 동안 정부의 갖은 특혜를 누렸고, 정부가 충분히 지원해 줄 만큼 했다는 입장을 표명하는 순간에 해체의 길로 들어섰다.

공적자금을 지원받는 것에 익숙한 한국의 대기업들에게는 두 개의 시장이 존재한다. 하나는 그 질서와 제약에서 벗어날 수 있기 때문에 찬양하는 시장이며, 또 하나는 그 제약에서 벗어날 수 없기 때문에 기업이 비난하는 시장이 그것이다. 이 모든 문제는 각 개인의 자아를 존중하는 것이 공공의 이익에 이르는 최선책이며, 모든 것이, 자기 조절기능이 있는, 아담 스미스가 말하는 '보이지 않는 손'인 시장 덕분에 제대로 기능한다는 경제이론인 신고전주의라는 이름으로 이론화한 자유주의 이론의 착오에 의해 발생하는 것이다.

작가 앙드레 지드의 숙부이며, 당시의 가장 저명한 경제학자 중의 한

명이었던 샤를 지드는 20세기초에 이미, 시장의 정상적인 기능을 보증하는 경쟁이라고 하는 것은 사실은 아주 특별한 상황에서만 발생하는 것이라고 강조한 바가 있다. 왜냐하면 일반적으로 생산자와 판매자는 소비자를 불리하게 하기 위해서 경쟁을 하는 대신 함께 손을 잡기 때문이다.

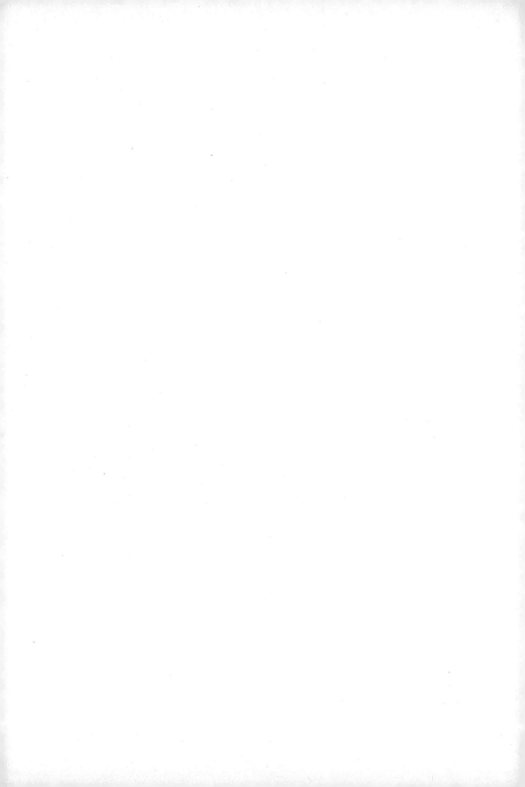

▌곁들인 커피

한국에 오는 외국인들은 한국인들이 차(茶)보다 커피를 더 즐겨 마신
다는 것을 알게 되면 적잖이 놀란다. 서구에 알려져 있는 동양은 흔히
차를 주로 마시는 문화로 알려져 있기 때문이다. 특히 일본의 차 의식
(儀式), 중국이나 스리랑카에서 수입되는 셀랑차, 그리고 완전히 동양
은 아니지만 중동의 박하차 의식 때문에 그러할 것이다.

1990년대부터 서울에서 카페는 지하공간에서 지상으로 올라와 대형
판유리를 통해서 누구나 볼 수 있는 공간이 되어 버렸다. 그 전까지는
대부분의 커피숍이 지하에, 외부의 눈이 잘 닿지 않는 곳에 있었다. 내
부에는 낡은 가구, 옛날식 난로에 보리차가 든 주전자가 끓고 있었고,
금붕어 몇 마리가 떠다니는 푸른 빛의 어항이 있었다. 카페가 지상으로
나오면서, 유행에 앞서가는 압구정동, 강남, 신촌, 홍대앞, 대학로에 우
선적으로 테라스가 등장하기 시작해서 대부분의 지역으로 번져갔다.
그런데 이런 멋있는 테라스보다 나는 동네 가게 앞에 되는 대로 생긴 테

라스를 선호한다. 접는 의자 몇 개와 파란색 파라솔이 몇 개(가게에 따라 하나만 있는 경우도 있다) 놓인 대강 생긴 테라스에서 방금 산 음료수와 안주거리를 앉아서 먹을 수 있다.

한국의 진정한 커피숍은 사실 정교하게, 그럴듯하게 실내장식을 한 그런 카페가 아니었다. 특히 몇 년 전부터 비온 뒤에 버섯이 돋듯이 등장한 '에스프레소 커피'를 판매하는 곳은 더더군다나 아니었다. 그런데 사실 '에스프레소'도 다른 방식으로 표현된 '빨리빨리' 문화의 일부라고 본다. 물론 이런 에스프레소 커피점에서는 커피보다는 양말 짠물과 같다고 해야 할 미국식 커피나, 커피 애호가를 질색하게 하는 헤이즐넛 커피보다는 훨씬 더 진하고 제대로 된 커피를 파는 것이 사실이다. 이런 종류의 소위 커피 전문점들은 압구정동이나 대학로보다는 덜 요란하고 더 저렴하게 커피를 팔기는 하지만, 장소의 특성이 거의 없으며, 독특한 분위기도 없고 또는 이야깃거리도 없는 장소로서 가구와 문화가 세계화한 것이다. 즉 미국에서 들어온 이들 커피숍의 유일한 목표는 뉴욕이나 방콕, 도쿄, 서울이 모두 같은 양식을 지향하는 것이다.

진정한 의미의 한국적인 커피는, 엄격한 의미에서 자판기 커피일 것이다. 한국에서 자판기는 산골짜기, 시골마을 어디에나 없는 곳이 없다. 『맥시멈 코리아(*Maximum Korea*)』란 책에서 버거슨(Burgeson)은 심지어 서울에서 가장 맛이 좋은 자판기의 커피 순위를 정해 놓기도 했다.

그러나 내가 보기에 정말 전형적인 한국의 카페는 다방이다. 다방은 1960년대 연속극에서 본 듯한 낡은 소파와 청동색의 어항, 항시 켜져 있

는 텔레비전, 인조 화분이 실내를 장식한, 이제는 사라져 가고 있는 퇴조의 공간으로 키치 예술의 원조라고 할 수 있다. 예전에 텔레비전을 갖추지 못한 가정이 많았을 때, 축구 경기나 레슬링 중계를 지켜볼 수 있던 곳도 바로 다방이다. 또 일종의 '곁들인 커피'라 부르는, 프랑스·이탈리아·스페인이나 포루투갈 농촌에서 마시는 칼바나, 알코올을 곁들인 작은 잔을 가져와서가 아니라, 서빙을 하는 아가씨가 곁에 와서 같이 마셔 주는 커피를 마실 수 있는 곳이기도 하다.

내가 아침을 먹은 '증산'이라고 하는 시골동네의 커피숍이야말로,

진정한 의미의 전형적인 다방이라고 할 수 있는 곳이다. 낡은 소파, 오래된 석탄 난로, 장식으로 놔둔 괴상한 목조 조각이 내부를 꾸며 주고 있다. "그래 신발은 편하니?" 문득 내가 앉은 옆 테이블에서 끈적거리는 표정의 나이든 아저씨가 다방 아가씨의 다리를 애무하기 위한 전초전으로 질문을 던진다. 아가씨는 아저씨와 커피를 한 잔 같이 마시고는, 아저씨 혼자 계속해서 공상의 나래를 펴게 내버려 두고는 휑하니 배달을 나가 버린다. 다른 아가씨가 옆에 와서 앉아 주기는 하지만, 전혀 맘에 없는지 잠시 앉아 있다 자리를 뜬다. 이 다방에는 너댓 명의 아가씨가 일을 하는데, 역 주변이라 한 십여 개나 되는 다방들의 경합에도 불구하고, 배달 주문 전화가 오고 분주하게 배달을 나가는 모양으로 봐서 장사가 썩 잘되는 모양이다.

내가 처음 다방에 발을 디딘 것은 제주도에서였다. 그날 오후에 내가 들어간 다방에 손님이라고는 나 혼자였고, 곧바로 모든 아가씨들이 내 옆에 앉아서, 내가 암암리에 동의를 하자 내 계산서에 적고 곁들인 커피를 마셔댔다.

오늘날 서울 안에서 다방은 거의 찾아보기가 어렵다. 그러나 지방도시나 마을에서는 아직도 다방이 성업중이다. 대도시에서는 스쿠터를 타고, 소도시에서는 손에 들고, 마호병과 커피잔을 보자기에 싸서 들고는 배달을 다니는 아가씨들을 볼 수가 있다. 다방 앞에 세워져 있는 스쿠터의 숫자는 밖에서 봐서, 안에 그만큼의 아가씨가 항상 대기하고 있다는 것을 의미하는 것이다.

최근에 나온 한 한국영화의 대사에 있는 것처럼 "집에서 마누라가 타주는 커피도 안 마시는데 왜 다른 데 가서 커피를 마셔?"라는 표현은 다방에 가는 것은 커피를 마시려는 게 아니라 아가씨들 옆에서 기분을 전환하러 간다는 이야기로 들린다. 이 아가씨들이 직장을 전전하는 추이를 지켜보면 보통 직장인들처럼 근무연수에 따라서 승진을 하는 것이 아니라 반대로 퇴조곡선을 따른다는 것을 알 수 있다. 젊고 예쁜 아가씨들은 대도시의 환락가의 룸살롱이나 가라오케와 같이, 이삼천 원짜리 커피 한 잔과는 규모가 다른 금액이 거래되는 곳에서 일을 한다. 얼굴이 예쁘지 않은 아가씨들은 처음부터, 그리고 예쁜 아가씨들은 룸살롱에서 일을 하다 나이가 들면 단란주점에서 일을 한다. 싱싱함이 떨어지게 되는 서른 살이 지난 후에는 지방의 다방에 일자리를 구하고, 어떤 여성들은 사오십대까지 계속 일을 하는 경우도 있다.

아시아의 많은 다른 국가들처럼 한국에서도 여러 형태의 다양한 환락산업이 발달되어 있다. 그렇기 때문에 구체적으로 정확하게 어떤 종류의 직종에 얼마만큼의 인구가 일을 하는지 자세한 수치를 파악하기는 어렵다.

2003년초에 한국범죄연구소가 조사한 바에 따르면, 이 분야의 매출액은 한국의 GDP의 4.1퍼센트에 이른다고 하며, 이 액수는 농업분야의 생산액과 거의 맞먹는다. 같은 보고서에 따르면 약 33만 명의 여성이 윤락업종에 종사하며, 20-39세 여성 인구의 4.1퍼센트가 여기에 해당된다고 한다. 성과 관련된 서비스 업종에 종사하는 여성은, 직업을 가진 20-39

세 전체 여성 인구의 8퍼센트에 해당되며, 이렇게 이야기하면 파렴치하게 들리겠지만, 젊은 한국 여성들에게는 중요한 직업적 활로를 제공하고 있는 것이다.

다른 공식 집계자료에 따르면, 한국에는 약 4만5천 개의 바와 수상쩍은 서비스를 제공하는 사우나, 이발소를 빙자한 서비스업소 등이 존재한다고 한다. 위의 범주에는 미심쩍은 서비스를 제공하는 다방, 돈을 받고 일시적인 관계를 맺게 해주는 러브호텔, 김기덕 감독의 영화에 나오는 것처럼 아가씨를 자체 상주시키면서 서비스를 제공하는 지방의 모텔들, 그리고 전통적인 윤락촌의 숫자는 포함이 되지 않은 상태이다. 물론 여고생들의 원조교제, 여대생과 98년 경제위기 이후에 부쩍 늘어난 가정주부들의 자생적인 성매매는 포함되어 있지 않다.

그런데 이런 숫자와는 달리, 공식 『한국안내서(*Handbook of Korea*)』의 443쪽에 보면, "한국인들은 항상 정조관념을 중시한다"고 적혀 있다. 다음 줄에 보면, 정조관념에 대해서 젊은 과부나 약혼자들도 배우자나 미래의 배우자에 대한 정조 때문에 재혼을 거부한다고 적혀 있다. 유교문화에서 정조관념은 여성에게만 족쇄를 채운다는, 즉 전체 한국인이 정조를 지킨다는 것은 아니라는 모순을 바로 드러낸 문장인 것이다.

최근의 통계조사에 따르면 결혼한 한국인 남자의 4분의 3이 적어도 한 번 이상 혼외정사를 경험한 적이 있다고 하며, 대부분의 경우는 직업적인 윤락 여성과 맺은 관계라고 한다. 한국범죄연구소의 조사에서는 매일 35만8천 명이 성(性)산업의 소비자가 되며, 20-64세 남성의 20퍼

센트가 매월 평균 4-5회 윤락여성과 관계를 가지며, 한 번에 평균 15만 4천(1,300유로) 원을 지출한다고 한다.

이런 불법적인 성매매 및 거래에 대해 당국은 대부분 눈을 감아 주고 있으며, 오히려 미아리 지역처럼 성거래가 집중적으로 이루어지는 지역을 철거하려는 노력은 거의 대부분 실패로 끝났다. 단지 청소년들이 직접적으로 관련이 된다고 판단되는 경우에만 제한적으로 결단적인 조치를 취하게 된다. 이런 맥락에서 몇 년 전부터 미성년인 청소년과 성관계를 가진 성인의 신분을 공개하게 되었고, 또 학교 주변에 러브호텔이 대거 신축된 지역의 주민들이 강하게 반발한 적이 있다. '러브호텔'이라고 하는 이름은 일본에서 상당히 최근에 도입된 명칭이기는 하지만, 그런 성격을 가진 숙박업소는 한국에서도 오래 전부터 존재해 왔다.

이미 1970년대에 부비에는 "내가 숙소로 묵은 여관은 윤락용으로 사용되는 곳이라 벽에는 수많은 껌이 붙어 있었다. 그것은 대부분 접대부들이 입을 사용해야 할 일이 생겼을 때 씹고 있던 껌을 벽에 붙이는 바람에 그렇게 된 것이다"라고 기술하고 있다. 이런 숙소가 점점 늘어나게 된 데에는 무엇보다도 지역 행정기관이 부패했기 때문이며, 법을 적용하는 일을 맡은 지방정부가 제대로 의무를 다하지 않기 때문인 것이다. 오히려 관련자들이 뇌물성 선물을 수락하고 법을 유연하게 해석해 적용하다 보니, 이런 숙소는 점점 기하급수적으로 늘어가고 있다. 심지어 어떤 사람들은 무조건 가격이 저렴한, 의심가는 숙소를 없애서 미심적은 서비스 행위를 불가능하게 하자는 이야기까지 한다. 그러나 이런 방침은 불법 윤락행위를 근절하기보다는 한국을 저렴한 가격으로 여행하고

자 하는 일부 여행자의 입장을 어렵게 하는, 즉 '목욕물 버리면서 애도 같이 버리는' 격의 방침밖에는 되지 않는다. 많은 관광객들이 한국의 비싸고 특성 없는 호텔보다 저렴하면서 시설이 편리한 이런 종류의 숙박시설을 이용하고 있기 때문이다. 한국은 그러고 보면, 상당히 많은 수의 저렴하면서 편리한 숙소를 갖춘, 많지 않은 나라의 축에 들어 있는 셈인 것이다.

▌사회적 관계의 술

몇몇 근거 있는 연구에 따르면, 다섯 명 중의 한 명의 한국인은 알코올중독자이며, 알코올중독은 여성들에게서도 점점 늘어나고 있는 추세라고 한다. 여성의 슬픈 사회적 지위 향상의 지표라고 하겠다.

세계보건기구는 1인당 소비하는 알코올량의 통계에서 한국을 선두 그룹에 넣은 바 있다. 한국인들은 특히 알코올 농도가 높은, 제조년도가 높다는 의미의 블루 라벨의 위스키, 가격도 상상을 초월하는 위스키나 코냑의 대단한 소비국으로 알려져 있다.

장—클로드 브르레스(Jean-Claude Bourlés) 라는 작가가 프랑스의 브르타뉴 지방에 대해 쓴 글을 읽으면, 브르타뉴 역시 술이 흐르는 곳이라는 것을 알게 된다. 특히 시골마을에 있는 작은 카페에 들어가면 카운터에 손님들이 아침부터 저녁까지 성시를 이룬다고 한다. 이런 카운터가 한국에도 있으면 하는 생각을 해본다. 한국에도 식당도 아니며, 커피숍도 아닌, 중간 형태의 요식업소가 있는 것은 사실이다. 그러나 일반적으로 식사를 한 다음에는 바로 나오게 되고, 카운터와 같은 장소는 없다.

카운터의 사회적 기능은 특별한 이유가 없이도 낯선 옆 손님에게 말을 걸 수가 있고, 서로 이야기를 나눌 수가 있다는 것이다. 작가 피에르 상소도 역시 비슷한 이야기를 한다. "나란히 앉아 있는 손님들은 서로간에 더 쉽게 말문을 트고, 상대방에 대해 더 쉽게 친숙감을 느끼며, 상대방을 인정하게 된다." 프랑스에서는 서로 다른 테이블에 앉은 경우에는 다른 테이블의 사람에게 말을 거는 것은 예의에 어긋나는 행동으로 여겨진다. 물론 한국에서는 카운터는 아니지만 옆자리 테이블의 모르는 손님에게도 더 자연스럽게 말을 걸 수 있는 것은 사실이다.

다방은 한국의 시골에서 바로 브르레스가 말하는 '제2의 집'과 같은 역할을 한다고 할 수 있다. 그러나 대화는 주로 다방의 아가씨와 손님들 사이에 오고가는 것이지, 손님들 사이에 진행되는 것이 아니다. 한국인은 다방에 거의 제2의 둥지를 마련한다고 할 수 있다. 두번째 집처럼 다방을 드나드는 것뿐만 아니라, 서비스를 해주고 돌봐주는 두번째 부인까지 마련한 상태나 다름이 없기 때문이다.

이런 면에서는 포장마차가 한국에서는 프랑스의 카운터의 기능을 한다고 볼 수 있다. 그러나 해질녘에나 나오는 이런 포장마차는 시간개념의 차이가 난다. 그리고 포장마차도 이제 주인이 있는 카운터를 둘러싸고 술을 마시는 곳은 점점 드물어지는 추세이다. 특히 서울의 경우에는 여러 개의 식탁과 의자를 야외 텐트 밑에 설치한 형태의 포장마차가 일반화하고 있는 추세이므로, 카운터가 갖는 예전의 사회적 기능을 수행할 수 없다. 포장마차에서 판매하는 음식도 그 특성을 잃어가고 있으며, 더군다나 가격이 상당

히 비싸지기도 했다.

　그래도 아직 서울에는 카운터만을 두고 영업을 하는 주점이 아직 남아 있다. 예를 들면 서울의 세종문화회관 바로 뒤에 있는 주점이 바로 그렇다. 이 주점은 일본의 주점, 특히 어둑어둑해질 무렵이면 아직도 머리 단장을 곱게 하고 백분을 바르고 일하러 나가는 게이샤들의 행렬을 볼 수 있는—교토의 기용에 가면 볼 수 있는— 소규모의 주점을 연상시킨다. 이런 종류의 주점에서는 주인의 영향이 지대하다. 주인을 둘러싸고 카운터에 최대 십여 명의 손님이 앉아서 술을 마시는 것이다. 혼자서 술을 마실 기분이 아닌 사람에게는 최적의 조건이다. 이런 아늑하고 가족적인 분위기 외에도 이 주점의 진정한 매력은 다른 데 있었다. 이 주점은 한국의 가요를 위한 주점이라는 점이다.

　19세기에 샤를 바라는 한국의 음악이 이미 중국이나 일본에서 듣던 음악에 비해서 훨씬 우수하다는 이야기를 한 바 있다. 그로부터 오십여 년이 지난 후에 앙리 미쇼는 "한국의 고대음악은 쾌락을 제공하기 위한 여성들인 기녀들이 부르는 데도 슬프고 장중하다"라고 적고 있다. 최근의 음악도 서구의 유행가를 그대로 따르는 노래를 제외하고는 아주 우수한 음악이 많다.

　이 주점의 손님들은 모두 단골이며, 거의 가수 수준으로 노래를 잘부르는 사람들로, 거침없이 주점에 여기저기 놓여 있는 기타를 들고 노래를 부르며, 그러면 다른 손님들도 같이 따라서 노래를 하곤 한다. 특히 1970-80년대의 민주화 투쟁시에 많이 불렸던 저항의식의 데모 노래가 많다. 이 주점에서는 거의 세계에 보편적으로 나타났지만 선진국, 특히 프랑스의 경우에 사라져 가고 있는 음유시인의 전통이 지속되고 있었다. 특히 한국적인 맥락에

서 이 전통이 지속되고 있었다.

한국인들은 전형적인 한국인들의 정서인 한(恨)이라고 하는 '공공의 우수' 정서를 노래를 통해서 표출한다. 노래 속에 배어 있는 한의 정서 때문에 한국인과 슬라브족과의 연관성을 생각하게 하기도 한다. 이들의 노래에는 마찬가지의 슬픔과 노스탤지어가 스며 있다. 때때로 어떤 노래나 어떤 가수들의 경우에 프랑스의 조르주 브라상스의 느낌이 들기도 한다. 물론 브라상스 노래 중에서 「경배하는 마리아(Je vous salue Marie)」 같은 노래가 아닌 「대학살(Hécatombe)」이나 「오로크의 뿔(Cornes d'Auroch)」과 같은 노래의 느낌이 난다.

이 주점이 더 평범한 카페로 변하기 전에 나는 자주 이 집에 들렀다. 그때

내가 놀랐던 것은 단골들이 정말 다양한 범주의 사람들이라는 점이었다. 나이먹은 학생 분위기의 사람, 엄격한 느낌을 주는 사제, 은행원, 상냥한 상인 등 다양한 계층의 사람들이 오고 있었고, 특히 일부는 아주 단골들로, 내가 갈 때마다, 마치 제집 드나드는 모양으로 와 있는 사람들도 있었다. 역시 제2의 집을 마련한 것이다.

어느 금요일, 자정이 조금 지난 시

간에 인사동은 만취한 남자 둘을 둘러싸고 분위기가 뜨거워진 상태였다. 경찰들이 미지근하게 두 사람을 떼어놓으려고 하는 사이에 몇 명의 젊은 아가씨들이 울면서 두 남자를 떼어놓으려고 양쪽에서 시도하고 있었다.

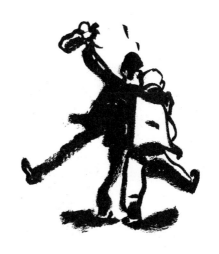

술은 한국 사회에서 중요한 위치를 차지하고 있다. 이런 경향은 최근의 한국 영화에도 잘 반영되고 있다. 홍상수, 이창동, 김기덕 감독의 영화를 보면 술 마시는 장면이 자주 등장한다. "한국인들이 술을 마시면, 일본인들과는 반대로 폭력적이 될 수 있다"라고 부비에는 아는 척을 한 적이 있다. 내가 보기에는 한국사람들은 술을 마시면 무엇보다도 격정적이 되는 것 같다. 그 때문에 이들은 한에 사로잡히게 되는 것 같다.

저쪽 포장마차에서 술을 마시던 아저씨는 소주를 지나치게 마신 나머지, 몸이 기우는 바람에 텐트와 말뚝마저 뽑고 있는 중이었다. 조금 더 떨어진 곳에는 문이 닫힌 가게 앞에 남자 하나가 큰 대자로 누워 있다. 또 한 명은 기둥을 붙잡고 토하고 있는 중이었다. 그런가 하면 양복을 입고 넥타이까지 맨 남자 두 명은 꼬부라진 혀로 어렵게 토론을 하고 있는 중이었다. 조금만 상상력을 발휘한다면, 르네 도말(René Daumal)이나 라블레(Rabelais) 소설의 한 장면을 보는 듯한 인상을 받는다.

여기에서 가장 놀라운 사실은 밤늦게까지 이렇게 반 죽은 듯이 취해 있던 사람들이 다음날 아침이 되면 언제 그런 적이 있었냐는 듯이 일자리로 복귀한다는 것이다. 시원한 사우나나, 인삼주와 같은 해장술이나 해장국의 기적과 같은 복원술(復元術) 때문인 것이다. 이런 종류의 예는 한없이 많다. 길에는 저녁 여섯 시부터 취해서 어깨를 맞대고 돌아다니는 사람들이 많다. 바로 이런 이야기들이 종종 한국에 정감 가게 만드는 것이고, 부비에가 말한 한국만의 독특한 그 무엇을 이루는 것이다.

서울에 있는 수많은 십자가는 프로테스탄트 교회가 있음을 알려 주고 있다. 밤이 되면, 각 교회의 십자가에는 조명이 들어오고 서울 전체가 묘지로

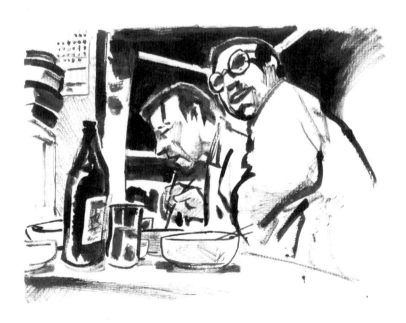

변한 듯한 미래파적인 인상을 준다. 그런데 사실 서울의 밤은 숨쉬고, 움직이고, 넘치는 시간이다. 서울의 밤은 계속 깨어서 끊임없이 움직이며, 한국의 수도의 맥은 단 한 순간도, 밤조차도 멎는 적이 없이 뛴다.

저녁이면 서울은 소주·맥주·양주의 술기운으로 돈다. 날이 샐 때까지 방울방울, 링거 방울처럼 도시의 맥을 이어 주는 것이다. 그리고 그 밤의 자락이 조금 전에 말한 그런 초현실주의적인 장면들을 감싸고 있다. 특히 택시를 잡겠다는 집념으로 도로 한가운데까지 비틀거리며 내려와 모험을 하는 반 죽은 것과 같은 상태의 사람들이 등장한다. 택시는 물론 속도도 늦추는 법이 없이 그런 사람들 곁을 스쳐 지나간다. 한번은 내 차를 택시인 줄로 알고 타려고 난리를 치던 사람도 있었다. 정지신호에 서 있는데 갑자기 남자 한 명이 뛰어오더니 타려고 하는 것이었다. 또 한번은 버스 정거장에서 양복에 넥타이를 매고 가죽 서류가방까지 든 사람이 천 원짜리 지폐를 손에 들고, 큰 대자로 누워 있는 것도 본 적이 있다. 이 사람은 버스를 타려고 기다리는 중이었는데 버스가 올 때까지 기다리지 못하고 누워 있는 모양이었다. 버스마다 그 사람 옆을 별 생각없이 지나쳐 가는 것 같았다. 또 훨씬 재미있는 장면도 여러 번 목격한 적이 있다. 한번은 온양의 텅 빈 길 한가운데에 한 오십대로 보이는 부부가 영화 「서편제」의 한 장면처럼 달빛 아래 노래를 부르면서 춤을 추는 것을 본 적이 있다.

아침 6시. 식당이라고 하기엔 아주 허름한 가게 같은 작은 음식점에는 사람들로 발디딜 틈이 없다. 도시는 힘겹게 잠에서 깨어나고 있다. 사실 완전히 잠드는 법이 없는 서울인 데도 그렇다. 아침 일찍 일자리에 나가는 사람

들이 허겁지겁 장국을 먹는 것일까? 아니 오히려 밤을 지새며 술을 마신 사람들, 밤의 늪에서 헤어나지 못한 올빼미족들이 취기로 불콰한 얼굴을 하고 들르는 마지막 단계의 장소인 것이다.

서울의 중심부에 유명 호텔이 위치하고 있는 지역은 야밤의 활동이 가장 왕성한 곳 중의 하나이다. 여러 개의 디스코 텍, 룸살롱, 가라오케, 안마시술소, 접대부 바 등이 끝없이 펼쳐져 있다. 이곳을 방문하는 손님들은 하루일과의 긴장을 풀러 들르는데, 남성 회사원뿐만 아니라 여성 회사원들도 많다. 이런 장소의 미적 아름다움이라고 하는 것은 음주에 별 관심이 없는 사람에게는 무관한 종류의 것이다. 그런데 사실 그런 사람들은 그 시간대에 그런 장소에 와서 배회하는 일도 거의 없을 것이다.

"나처럼 술을 마시지 않는다면 어떻게 당신이 감히 아침 7시에 도미노 놀이를 하는 연로한 토라스코의 아름다움을 이해 할 수 있단 말인가?"라고 말콤 로리(Malcom Lowry)는 말한다. 르네 도말(René Daumal)은 술의 예찬을 담은 그의 소설에서 "귀를 기울이든지 말든지는 자유이다. 그러나 어떤 경우 에도 마시는 것을 잊어서 는 안 된다"라고 적지 않 았던가?

이 주점은 거리에 식탁

을 네 개 내놓고 있다. 이 식탁은 거의 주차된 차량의 유리와 닿는 상태에 있지만, 이 식탁에서 보는 전망은 서울의 오래된 공원 중의 하나이며, 밤이 되면 화려하게 조명을 받는, 최근에 덧칠을 한 파고다공원을 향해 있다. 거기에서 수십 미터 떨어진 곳에, 비원 방향으로 서울에서 가장 잘 보존된 몇 채의 한옥마을이 있다. 허나 이 주점의 고객들은 대부분 빈곤층에 속하는 사람들로, 고통의 흔적이 느껴지는 얼굴이나 붉은기 오른 얼굴로 봐서, 술독에서 위안을 느끼는 사람들이다. 여기는 소주가 넘치는 주점이다. 식탁에 세워 놓은 이미 따먹은 소주병만 봐도 내 이웃 테이블의 손님들은 어마어마한 양을 마신 모양이다. 그 중의 한 명은 다른 사람들보다 훨씬 더 취한 상태로 우리 테이블에 와서 악수를 청하고 오랫동안 우리 손을 잡고 있다가 자신의 친구들이 있는 테이블로 돌아갔다. 같은 행동을 여러 번 번갈아서 했고, 몇 문장을 떠들고는 친구들과 같이 소리소리 지르면서 노래를 불렀다. 마지막으로 한 번 더 와서는 우리 앞에서 울음을 터뜨렸다. 우리는 정말 어떻게 해야 할지 몰라서 난감했던 기억이 난다. 그리고 몇 분이 지난 뒤에 그 사람은 다시 소주 한 병을 시켰고, 다시 한 번 고래고래 사랑타령을 시작했다.

어느 날인가는-구정 다음날이었던 것 같은데- 버스 정거장 앞에서 어떤 남자가 길 한가운데 얼굴을 묻고 누워 있었다. 버스는 그 주변을 계속해서 지나가고 있었다. 지나가던 버스 중의 하나가 결국 섰고, 운전사가 내리더니 투덜거리며 주정꾼의 팔 밑을 들어서 인도로 올려놓고는 다시 버스를 몰고는 떠나 버렸다. 이런 번화가에서는 누구나 자신의 일에 종사하느라 바

쓰기 마련인 것이다. 아무도 이 불쌍한 주정꾼에 대해서 더 이상 관심을 표명하지 않는다. 술이 머리까지 올라서 죽은 듯이 누워 있는 이 사람이 혹시 잘못되는 것은 아닌지 염려하며 들여다보는 학생들이 나타날 때까지 더 이상 아무도 이 사람에게 관심이 없었다.

▌강아지도 들어 있는 음식

음식문화·식당·노점·싸구려 식당 등에 대해서 이야기하지 않으면서 어느 나라 또는 어떤 여행지에 대해서 이야기를 한다는 것은 불가능하다고 생각한다. 식문화의 발견이라고 하는 것은 여행의 중요한 측면 중의 하나이며, 그것은 입안의 즐거움일 뿐만 아니라 그곳의 주민을 잘 이해하는 데 도움이 되며, 그 문화를 이해하게 됨으로써 주민들과도 훨씬 자연스런 접촉이 가능해진다. 특히 한국처럼 이방인과 기꺼이 식사를 같이하는 전통을 가진 나라일 경우에는 더욱 그러하다.

백 년 전에 샤를 바라는 "한국인들이 가장 중시하는 의무야말로 바로 다른 사람을 정성껏 환대하는 것이다"라고 증언한 바가 있다. 그리고 환대에서 특히 중요한 것은 바로 식사를 나누는 것이다. 나 자신도 아주 여러 번에 걸쳐 알지도 못하는 사람들의 초대를 받아 그들과 같이 식사를 한 경험이 있다. 프랑스에서는 불가능한 일이고 물론 한국에서도 경우에 따라서는 당황스런 상황이 될 수도 있다. 중국도 그 유명한 요리가 없다면 아마 우리가 생각하는 중국이 아닐 수도 있다. 그러나 중

국에는 한국식의 나누는 음식문화, 따뜻한 환대가 없다.

환대에 대한 중요성의 이면에는 받는 것이 당연한 것처럼 되어서 즐거움을 덜어낸다는 점도 있다. 그리고 대강 음식을 마련해서, 즉흥적으로 손님을 맞거나, 필립 들레름(Philippe Delerm)이 말하는, 있는 재료로 상을 차려서 나눠 먹는 일은 거의 드물다. 한국에서 초대한다는 것은 미리 정성껏 준비하는 커다란 이벤트이며, 집 안주인에게는 엄청난 노동을 의미한다.

청계천은 서울에서 가장 큰 고물상들이 자리잡고 있는 곳이다. 이제는 녹음기·텔레비전·전자제품 또는 외설적인 비디오 테이프를 몰래

판매하는 곳이 되었다. 조금 떨어진 곳에는 내장육 시장이 있고, 텐트를 친 야외식당들이 나타나며, 그 앞에서는 여주인들이 지나가는 고객들을 사정없이 붙잡아들인다.

동쪽으로 한 십 분쯤 더 가면, 아주 맛있는 보쌈집인 '할머니집'이 있다. 이 집에서 보쌈을 먹으려면 항상 줄을 서야만 한다. 맛있는 순대가 대부분 '아바이집'이라고 불리는 데 반하여 보쌈집이나 족발집은 '할머니집'이라 불리는 경우가 많다. 마치 각 세대별로 전공한 요리가 다르며 연로한 세대만이 족발의 기술을 이어받은 것과 같은 느낌을 준다. 어쨌든 이 동네의 음식점 중에서 음식이 정말 맛있어서 거기까지 일부로 갈 만한 가치가 있는 곳이 하나 있다. 대부분의 고객들은 그 집에서 김치를 사서 포장해 간다. 이런 것을 보면 음식 분야에 있어서는 젊은 사람들보다는 연세가 있는 분들을 더 신용할 만한 것 같다.

이 식당은 겉보기에는 별볼일이 없고 그래서 강북의 부유층이 사는 이 지역에서 눈에 띈다. 안에 들어가도 그런 인상은 계속된다. 허름한 창고에다 테이블 몇 개를 둔 정도이며, 그 외의 장식들도 재활용품을 수거해 온 듯한 느낌을 주며, 회색 콘크리트 바닥도 썰렁하기 그지없다. 이 식당이 대학로나 압구정동의 유행의 첨단에 선 카페 레스토랑과는 무관한 장소라는 것에는 전혀 의심의 여지가 없다. 대학로 같은 데서는 실내장식을 잘해 놓았다는 구실로 프랑스식으로 말하자면 양말 짠 물과 같은 미국식 커피를 황당한 가격에 판매하고 있다. 그런데 이 식당에는 잘 쓴 커다란 게시용 메뉴판이나 종이에 써서 나눠 주는 메뉴판도 없고, 단지 벽에 대강 써놓은 안내표가 하나 있을 뿐이다. 부엌은 작업대

와 몇 개의 화로, 바닥에 놓여 있는 여러가지 색깔의 플라스틱 용기가 전부이다. 거대한 냉장고는 옆방에 놓여 있다. 그 방의 돌로 된 벽의 한 구석에 위층과 연결되는 좁은 계단이 하나 있다. 위로 올라가면 채소밭을 겸한 마당과 부대시설로 화장실이 있다. 이런 상황임에도 불구하고 이 식당에서는 아주 맛있는 가정식 백반과 고기의 상태에 따라 국·편육, 구워서 나오는 개고기가 있다.

식당의 수와 식당의 개점 시간으로 보면 한국은 정말 바로 출출한 배를 채우기에는 천국과 같은 곳이다. 대부분 몇십 미터만 가면 분식집이 나타나고, 또는 노점의 오뎅장수가 있다. 사당동에 있는 것과 같은 노점상이 사방에 널려 있다. 사당동의 노천식당들에는 한 평 남짓한 공간에 오십대쯤 되어 보이는 작고 통통한 아주머니들이 세 명씩이나 일을 한다. 이런 장소에서는 가장 일상적인 국물음식인 국수장국·오뎅·나일론 순대 등을 먹을 수 있다.

이와 유사한 장소는 경복궁 옆 효자동의 작은 시장에도 있다. 청와대와의 근접성으로 인해서 효자동은 서울시 대부분 지역에서 나타나는 부동산 개발 난립현상에서 제외된 곳이다. 그래서 서울의 한복판과 십여 분밖에 걸리지 않는 데도 시골과 같은 분위기가 나는 곳이다. 내가 어느 날 저녁에 밥을 먹으러간 곳의 주인 아주머니는 마녀를 연상시키는 얼굴이 어깨만큼이나 넓은 분이었다. 오후 두 시 반이나 된 이 시간에 손님은 나 혼자뿐이었다. 곧 다리를 저는 나이 드신 아저씨 한 분이 식당 안으로 화성처럼 들어와서 문도 제대로 닫지 않아 찬바람이 안으

로 그대로 들어오게 해놓고는 벽에 기대어 쌓아 놓은 쌀자루 앞에 가서 털썩 앉아 버렸다.

이렇게 서민적인 식당에서는 정말 맛있는 식사를 할 수 있다. 서울 알리앙스 근처에 있는 작은 식당은 사실 식당이라고 부르는 것이 다 민망할 정도의 장소이다. 식탁 네 개, 작은 주방, 구석에 놓인 냉장고, 벽과 바닥의 위생은 좀 의심이 가는 정도이다. 그러나 내가 지금까지 서울에서 먹어 본 가장 맛있는 콩비지와 제육볶음을 먹은 곳이 바로 이 식당이다. 또는 연대와 이대 사이에 있는 평범한 한 식당, 물론 건물은 앞의 식당들보다 그럴듯하지만 이 식당에서는 맛있는 수육과 설렁탕을 먹을 수 있다. 게다가 매번 내가 가기만 가면, 내가 마치 그 식당의 귀빈이라도 되는 듯이, 음식 나르는 아가씨가 와서 특별히 신경을 써준다. 어떤

때는 와서 직접 소금을 쳐주기도 한다. 계산대 위에 늘어 놓은 소주병만 봐도 정말 따뜻한 느낌이 나는 식당이다. 단순하고 서민적으로 보이는 설렁탕이지만 사실은 맛있게 끓이기 위해서는 손이 많이 간다. 특히 뼈를 몇 시간이나 푹 과야 하며 그래야만 국물이 우유빛을 띠게 된다. 서울에서 이만큼 맛있는 설렁탕을 발견하는 일은 쉬운 일이 아니다.

아마도 개고기가 한국요리 중에서 가장 세계적으로 알려진 요리일지도 모른다. 보신탕에 대해서 많은 논쟁이 오갔고, 아직도 많이 기사화하고 있다. 내가 처음으로 보신탕을 먹은 것은 십 년 전쯤에 프랑스 친구들과 함께였다. 우리 모두는 처음으로 어떤 금지된 음식을 먹어 본다는 생각에 어느 정도 불편해 했던 것으로 기억한다. 그때 개고기는 내게 그저 그런 인상을 남겨 주었던 것 같다. 그로부터 몇 년이 지난 후에 내가 다시 개고기를 먹게 된 것은 대구에 있는 한국인 동료교수들이 데려간, 농가와 같은 인상을 준 보신탕집에서였다.

내가 지금까지 먹어 본 보신탕 중에 가장 맛있었던 것은 조치원에 있는 식당으로 프랑스인·독일인 친구들과 같이 갔을 때였다. 물론 어떤 사람들은 어떻게 '인간의 가장 충실한 친구'를 먹을 수 있느냐고 분개할지도 모른다. 이 사람들은 한국에서 먹는 개는 동반견으로 기르는 애완견 종류와 다르다는 사실을 모르는 사람들이다. 그리고 사실 '인간의 가장 충실한 친구'의 지위도 주관적인 판단이라고 본다. 1세기 전에는 말이 그런 대접을 받았었지만, 현재는 프랑스에서 말고기 판매점에서 큰 저항없이 말고기가 판매되고 있다. 또 어떤 사람들은 개고기가 보

양식이라고 여기는 것이 터무니없다는 점에 대해서 비판을 하기도 한다. 그렇게 되면 인삼·장어·순대 등 남성의 정력에 좋다고 하는 모든 종류의 한국의 음식들에 대해서도 같은 입장을 취해야 할 것인가. 일부 사람들이 개고기가 성생활을 향상시킨다는 믿음을 가지고 있다고 해서 크게 그릇될 것은 또 무엇인가.

개고기 소비에 대해서 분개하는 사람들은 그러면 소를 먹지 않고 숭배하는 인도인들이 타대륙의 쇠고기 소비를 금지해 달라는 압력을 넣으면 타대륙에서 쇠고기 소비 금지를 수락할 것인가. 또 이슬람교도들

이 돼지고기 먹는 것을 금지시키려 한다면 얼마나 가소롭다고 여길 것인가. 인간과 희귀동물에 대한 금식사항을 제외하고는 채식주의자처럼 모든 고기를 삼가지 않는 한 각 문화 내에서 수용 가능한 동물 간의 계급을 결정한다는 것은 불가능해 보인다. 그러므로 어떤 동물의 고기는 소비를 허용하고 또 어떤 동물의 고기는 금지할지에 대한 객관적인 논지를 제공하는 것은 불가능해 보인다. 이런 점에서 윤리의 이름으로 음식문화에 대한 간섭행위는 사실 서구적인 가치, 특히 영미계통의 가치를 지역문화의 특성을 무시한 채, 서구의 전제를 때로는 암시적으로, 때로는 외연적으로 수락하면서 다른 문화권에 강요하는 문화적 세계화의 일면이란 것을 알 수 있다.

오늘날 한국인들은 드물게 자신의 집에 초대를 한다. 한국은 무엇보다도 식당의 나라이며 식당은 언제나 밤중까지 영업을 하며, 어딜 가나 쉽게 식당을 찾을 수 있다. 현대적인 것에 대한 한국인들의 매혹에도 불구하고 아직도 많은 식당들이 서민적인 형태를 유지하고 있으며, 이런 식당에서는 가장 한국적이며 맛있는 음식을 맛볼 수 있다. 그래서 아마도 내가 그토록 '피맛골'을 좋아하는 것이 아닌가 싶다.

피맛골은 광화문에서 인사동에 이르는 좁은 골목으로 식당이 꼬리를 물고 있다. 또 이 식당들은 오래된 장소의 매력을 유지하고 있으며, 범상화의 동의어라 할 수 있는 현대화의 물결에 잘 저항하고 있다고 본다. 어쩌면 그래서 이 식당의 손님들이 주로 연령이 높은 층인 것인지 모르겠다. 한국에서 좋은 식당을 찾아내는 데는 두 가지의 기준이 있다고 본

다. 이 두 가지를 다 만족시키는 식당 중에서 실망스런 경우를 거의 보지 못했다. 그 기준이란 나이든 어른들이 많은 곳이어야 하며, 메뉴판에 가짓수가 적어야 한다는 것이다. 피맛골의 '열차집'은 항상 굴전과 빈대떡을 들러 온 아저씨들로 들끓는다. 그 맞은편에도 역시 오십대 이상된 사람들이 즐겨 찾는 정통 순대집이 있다. 다른 곳의 순대들은 사실 이름만 순대인 경우가 많다.

'피맛골' 골목은 조선시대에 양반과 마주치면 길 한가운데 엎드려야 하는 서민층들이 양반이 활보하는 종로 한복판을 피하고자 즐겨 다니던 길이다. 오늘날에는 직장인들이 주로 다니며, 명망 있는 인사들도 이 골목에 걸음을 한다. 물론 몇몇의 사회의 주변인물과 같은 사람들도 이 골목에 들어온다. 예를 들면 기타를 들고 다니며 노래를 부르는 이 노인네가 그렇다.

내가 처음 기타를 든 노인을 본 것은 실비집에서였다. 실비집은 오래된 테이블과 나무의자가 정겨우며 낚지볶음과 감자탕이 아주 훌륭한 곳이다. 그 날 이 식당에는 이 노인이 혼자서 분위기를 돋우느라 애쓰고 있었다. 기타를 치며, 노래를 하고, 익살꾼 같이 우스운 짓을 시도하기도 하였다. 차림은 티롤 지방식 맥고모자에 얼굴의 반을 차지하는 노란색 큰 알의 안경, 구식 잠바와 바지였고, 특히 웃을 때마다 이가 빠진 자리가 눈에 띄었다. 그날 이 아저씨는 식당에 프랑스인이 하나 있다는 것을 알아차렸고, 샹송을 하나 부르기로 작정을 했다. 그 노래는 다름 아니라 「오 솔레미오」였다. 내가 특별히 이탈리아와 무슨 관계가 있는 것

은 아니지만 그래도 노래하는 사람의 정성을 생각해서 가만히 있었다. 노래가 끝난 다음에는 당연히 대가로 돈을 받으러 다닐 거라고 생각했다. 그러나 그는 그저 즐거움을 위해서 노래를 부른 것이었다. 대신 맥주잔을 권하면 몇 잔 받을 뿐이었다.

거기서 얼마 떨어진 곳에는 막다른 골목길에 이제는 더 이상 찾아보기 힘든 전통찻집, 서민적인 전통찻집이 있다. 정말 얼마 안 되는 돈으로 찻잎·약초 등을 넣은 맛있는 차를 마실 수 있다. 실내장식은 아주 단순하고 1970년대 이후로 변화가 없는 것 같다. 호마이카 테이블, 농가의 식당에나 어울림직한 의자, 조그만 주방, 정리장 한켠에 정렬해 놓은 누런 포대종이에 담은 차와 약초더미, 이런 면에서 이 찻집은 거기서 조금 떨어진 인사동의 잘 꾸며진, 고급스런 살롱 분위기의 찻집과는 거리가 멀다. 물론 찻값도 같을 수가 없다. 찻집주인은 손녀딸과 함께 차를 준비하면서 이 집의 찻값은 십오 년 전부터 같은 값이라고 하면서 모든 차가 천 원에서 이천 원이라고 한다. 이 집에 오면 시간이 멈춘 것만 같다.

인사동에 많은 식당과 찻집에 가면 음식맛보다는 멋을 부린 내부장식과 엄청난 가격에 놀란다. 물론 그 중에서도 몇몇은 정말 맛이 있어서 가볼 만한 곳이다. 내가 생각하기에는 된장이 한국 음식이 발명해낸 가장 훌륭한 음식이라고 생각한다. 청국장도 아주 맛이 있는데, 서울에서 청국장이 정말 맛있는 곳을 찾기가 좀 어려워진 것이 사실이다. '신길'은 조그만 식당이지만 항상 손님이 버글거리는, 서울에서 점점 드물

어지고 있는, 집에서 직접 담근 된장과 고추장으로 찌개를 끓이는 식당이다. 거의 그 맞은편에는 '사동면옥'이 있는데 이 집은 도가니탕이 유명하다. 바로 이 집에서 어느 날 배가 홀쭉한 쥐 한 마리와 거의 얼굴을 마주치게 되는 사태가 발생한 적이 있다. 이 쥐는 배가 너무 고픈 나머지 내가 그 맛있는 소의 무릎뼈 사골국을 먹는 동안에 내 바지를 타고는 무릎까지 기어올라오는 과감한 용기를 보여주었다.

앞부분을 써놓은 지 이 년이 지난 지금 그 할머니의 찻집은 문을 닫았고, 순대집도 사라졌다. 순대집 대신에 그 동네에 십 미터 간격으로 있는 낙지집이 하나 더 생겨났다. 앞으로 얼마나 더 광화문 '피맛골' 동네는 이 동네의 유행 지난 매력을 보존하고 있을지…

▌집단주의와 개인주의

저녁 9시 30분, 분당. 현대 한국의 잠을 자기 위한 대표적인 주거지역인 이 도시에는 한 삼십 분 전에 가게들이 문을 닫았다. 건설회사가 건물에 써넣은 숫자를 통해서만 구별이 가능한 고층 아파트 건물들 사이에서 나는 음료수나 땅콩, 말린 오징어를 먹을 수 있는 테이블을 둔 가게를 찾다 못해서 포장마차나 허름한 식당을 찾으려고 애를 썼다. 그러나 개를 산책시키거나 어린애를 데리고 나온 부부, 특히 말끔하게 포장된 도로를 달리는 자동차만 보일 뿐이었다.

분당은 퇴직자들이나 부유층의 신혼부부들이 많이 사는 도시이다. 매번 파리에 갈 때마다 비교해 보고 느끼는 것인데, 파리에 비해 서울의 밤에는 많은 일이 진행된다는 것이다. 작은 식당들이 새벽까지 열려 있고, 시장은 밤새 돌아가며, 사우나는 24시간 영업을 한다. 그런데 분당에서 나는 여기가 사람 사는 곳인가 하는 생각이 들기 시작했다. 이 도시는 영혼이 없으며, 도대체 사람을 맞이할 줄도 모르는 그런 곳인 것 같다. 그런데도 불구하고 서울 사람들이 그토록 살고 싶어하는 주거지

역 중의 하나이다.

내가 보기에 한국의 어디를 가든지 항상 볼 수 있는 세 가지 요소가 있는 것 같다. 그것은 산봉우리, 커피 자판기 그리고 마지막으로 아파트이다. 베르크는 일본 사회가 자연을 찬양하면서도 한편으로는 훼손하는 분열적인 증세가 있다고 말한 적이 있다. 이런 분열증세는 한국의 경우, 일본만큼의 규모나 같은 형태는 아닐 것이다. 그러나 이렇게 산과 아파트가 병렬해 있는 모습에서 그 분열증은 느껴진다.

한국 안내서 443쪽에는 점점 사라져 가고 있는 한국의 전통가옥에 대한 유감을 이렇게 표현하고 있다. "오늘날은 전형적인 한국의 가옥의 모습을 묘사하는 것이 어렵다." 내가 보기에는 오히려 묘사하기가 아주 쉬운 일이 되어버린 것 같다. 같은 구조를 갖는 서로 유사한 아파트가 한국의 전형적인 주거 형태이기 때문이다. 그리고 이 주거 모델은 중국이나 일본의 모델보다는 미국식 모델에 더 근접한 것이다.

한국에 처음왔을 때부터 나는 계속해서 머릿속에 질문을 던져 보곤 했었다. 어떻게 똑같이 생긴, 정감 없는, 환경을 무시하는 아파트를 계속해서 짓고 있는 것일까? 이런 종류의 아파트 건설계획은 이미 오래 전에 프랑스에서는 중단이 된 상태이다. 그런데 한국에서는 여기저기 조금만 여행을 다녀 보면 아무리 조그마한 도시라도 어디나 높게 치솟은 아파트들이 있으며, 이런 아파트들은 계속해서 땅위로 솟고 있다는 사실을 보게 된다.

이 현상을 정당화하기 위해서 보통 한국은 땅이 좁다는 이야기를 한

다. 그러면 도대체 어떻게 그 좁은 땅에 얼마 안 되는 사람들만이 혜택을 받고 활용할 수 있는 그 많은 골프장과 골프연습장을 허가해 주는 것일까? 그리고 생각만큼 땅이 좁은 것도 아니며, 더군다나 한국에서 가장 괜찮다고 대접받는 아파트는 사실은 건축가가 건설사의 상상력 부족과 거주자의 순응주의에 맞춰 빚어낸 현상이라고 생각한다. 내가 한국사람들과 이야기를 해보면, 그들의 대부분은 이런 종류의 아파트에 살고 있거나 살기를 희망하고 있다는 것을 알 수 있다. 더군다나 그것이 유일하게 믿을 만한 부동산 투자라고 생각하는 것이었다. 너무나 놀라서 왜 그렇게 커다란 아파트 단지의, 바로 입주 가능한, 높은 아파트를 좋아하는지 직접 가서 느끼고, 이해해 보려고 몇 번 방문해 보기도 하였다.

사실은 문화적인 차이에 의해서 일어나는 일이기도 한 이런 고층 아파트의 편재는 정치적·경제적 원인 때문이기도 하다. 도시화와 주택 문제에 있어서, 영리추구 때문에 삶의 환경에 대한 고민보다는 유일한 모델만을 선호하는 부동산 개발업자들의 편을 들면서 한국의 행정은 주민들로 하여금 한 가지 수요만을 가지도록 조건을 조장한 셈이다. 그 결과 80-90퍼센트의 주민이 거주 형태에 있어서 같은 것을 좋아하게 되었으며, 그 결과 훨씬 환원적인 경제체제에서조차 상상하기 어려운 초현실적인 상황이 발생한 것이다. 한국의 주택과 도시화의 상황은 시장을 조절하기 위해서 어느 정도의 정부의 간섭이 필요하며, 적정한 민주주의가 시행되어야 하며, 또 정부의 간섭이 제대로 시행되게 감시하기 위한 시민의 참여가 필요함을 보여주는 좋은 예라고 하겠다.

서구의 경험이 보여준 것은 국가의 취약점을 보완하기 위해서 시민사회는 국가에 대해서 일정한 압력을 행사해야 한다는 것이다. 그런데 한국의 경우는 1980년대말까지 반대의 상황이 벌어지고 있었다. 특히 시장의 기능을 원활하게 하기 위하여 국가가 시장에 개입하고 있었다. 인류학자 칼 폴라니(Karl Polanyi)가 이 점에 대해서는 자세하게 잘 이야기하고 있다. 부동산시장 문제에 관해서 한국 정부는 청와대 주변에 대해서는 건축에 대한 변동을 막으면서 그것이 국가의 안전을 위해서라는 구실을 들었다. 그런데 사실 그런 조치가 다른 지역에 적용되지 않은 것이 유감이라고 본다. 같은 종류의 제한이 국가안전을 위해서가 아니라 환경과 보다 낳은 삶의 조건을 위해서 유지가 되었더라면 한국의 주택 환경은 지금과 같지는 않았을 것이다.

　대부분이 선호하는 것을 따르는 경향은 어느 사회에서나 나타나는 현상이지만 특히 한국에서는 심하다. 1960년말부터 그레고리 헨더슨(Gregory Henderson)은 한국인들이 가지고 있는 놀라운 동질성에 대해서 말한 적이 있다. 그의 책의 제목은 『한국, 집단주의의 정책(*Korea, The Politics of the Vortex*)』이며, 이 책에서 그는 한국 사회가 대중이 주도하는 사회이면서도 지배 엘리트가 어떤 결정을 하면 거기에 대해서 반대할 수 있는 제도적 기관이나 또는 마을과 임금 사이에 자발적으로 중재 역할을 하는 시민적인 조직이 없다는 점을 지적하고 있다. 35년이 지나서야 민주주의가 남한에 정착하고 개인의 자유가 어느 정도 존중이 되고 있지만 그럼에도 불구하고 위에서 이야기하는 현상은 지속되는 것 같다. 월

드컵 때에도 수많은 사람들이 마치 한 사람이 움직이듯이 정해진 장소에 질서정연하게 모여서 모두 붉은 옷을 입고 경기를 응원하고, 경기가 끝나자마자 역시 질서정연하게 그 장소를 떠났다.

　이런 한국 사회의 동질성은 수천 가지 현상에서 느껴진다. 예를 들면 영화관의 프로그램은 극장마다 거의 같은 것이다. 똑같은 영화를 장소만 다른 곳에서 상영하는 것이다. 2-4주 정도의 시간 동안 모두가 한 영화를 상영하고 그 기간이 지나면 일제히 다른 영화로 바꾼다.

　동질성의 현상은 또 누구나 서울에 살고 일하고 싶어하는 대목에서도 발견된다. 소비양태, 결혼하는 방식, 학생들이 미래의 직업에 대한 희망, 부유한 가정의 경우는 호텔에서, 그렇지 않으면 웨딩홀을 빌려서 하는 결혼식에서도 그렇다. 또 여행시에 숙박소도 커다란 호텔이 아니면 콘도미니엄으로 가야 한다고 생각하는데(왜냐하면 여관은 도덕성에 문제가 있는 곳으로 인식하고 있기 때문에), 상상력의 부족으로 이 숙소들은 서로가 비슷비슷하다. 이 숙소의 주인들은 손님이 도착했을 때 손님들이 일상적으로 생각하는 숙소의 분위기와 달라서 놀라게 하지는 않을까 하는 생각에서 서로 유사한 분위기를 제공하려고 애를 쓰는 것 같다. 이런 동질성은 교육에서도 느껴진다. 누구나가 중요하게 생각하는 교육이라고 하는 부분에서도 마찬가지로 동질성이 보인다. 고가의 과외를 여러 과목시키고, 학군이 좋은 지역으로 이사를 가고, 그렇지 않으면 해외에 유학을 보낸다. 유학을 간다는 것이 대학생에 대한 이야기가 아니라 훨씬 더 어린 초등학생들을 대상으로 한 것이다. 현재 유행은

부인은 애들을 데리고 외국으로 '망명'을 가고, 가장은 한국에서 생업을 유지해서 돈을 벌어 보내는 '기러기 아빠' 생활을 하는 것이다.

한국 사회는 확실한 가치를 지지하는 사회로, 신뢰할 수 있는 해결책을 지지하며, 예상 외의 일은 배척되며, 약간이라도 상상력을 필요로 하는 쪽을 선택하면 그것은 아마도 재정 능력이 되지 않아서 누구나가 하는 것을 선택할 수 없어서일 것이라고 간주하고, 독창성의 경우는 누구나 인정하는 것을 따르지 못하는 병적인 증세라고 치부한다. 많은 연구들이 한결같이 이런 현상은 몇 세기 동안 한국 사회의 지배적인 논리였던 유교의 영향이라고 한다. 그런데 사실 한국에서 아직까지도 인간관계와 사회조직에 막대한 영향을 미치는 것이 유교라는 말을 하지 않는 책은 거의 없는 것 같다.

시드니올림픽에서 한국팀이 금메달을 딴 종목들을 살펴보면 그 영향을 더 구체적으로 이해할 수 있다. 한국이 강한 양궁·펜싱·레슬링·태권도 등의 종목을 보면, 유교적인 영향과 더불어 오랫동안 한국 사회를 지배했던 독재에 의한 한국 사회의 군사화가 반영되어 있다는 것을 알 수 있다. 그런데 일부, 특히 고령자들은 한국에서 유교가 죽었다고 개탄을 한다. 그도 그럴 것이 젊은층들은 머리를 노랗게 염색하고 피어싱을 하고 형광색 옷을 입으며 노인들에게 자리를 자발적으로 빨리 양보하지도 않으며, 10년 전까지만 해도 불가능해 보이던 일인 남녀가 버젓이 쌍쌍으로 다닌다.

이런 변화에도 불구하고 대학의 교정에서 선배를 만나면 아직도 깊이

고개 숙여 인사를 한다. 최근에 천여 명의 학생을 대상으로 실시한 한 조사에 따르면, 대학생의 5퍼센트만이 여성의 흡연을 용납한다고 했다고 한다. 또 어떤 대학은 여학생 수가 전체의 85퍼센트 이상임에도 불구하고 학생회장 선거에 75퍼센트의 후보는 남학생이다. 심지어 한번은 기차에서 내 옆에 젊은 남녀 학생이 탄 적이 있었다. 그런데 자리는 하나뿐이었다. 그때 남학생이 그 자리에 앉고 여학생은 서서 가는 것이었다. 이런 종류의 예는 수없이 많다. 한국 사회에서 유교가 사라진다는 주제는 고령층에서는 물론 통하지 않는 이야기이며, 이런 예들을 볼 때 젊은 층

에서도 아직 유교가 죽지 않았다고 생각한다.

거리의 관찰자라 할 수 있는 사회학자들은 오귀스텡 베르크가 지적하는 것처럼, 극동지방에 대한 연구를 할 때에는 동양의 전체주의와 서구의 개인주의를 대립시키는 경향이 있다. 많은 한국 친구들도 내게 그런 말을 한다. 그럼에도 불구에도 내가 보기에 한국에도 여러 얼굴을 한 개인주의가 존재한다고 본다. 그러나 한국의 개인주의는 서구의 개인주의와 다른 형태를 띤다. 그래서 한국사람들은 쉽게 서구가 더 개인주의적이라는 말을 한다. 그러나 반대로 서구 입장에서 보면 한국 사회에는 서구에 존재하지 않는 형태의 개인주의가 자리하고 있다.

한국에서 이타주의는 가족 중심적이거나 아니면 가족과 같은 논리로 기능하는 동질적인 집단에 한해서 기능한다. 가족의 범위 안에서 이타주의는 프랑스에서보다 훨씬 더 강한 것이 사실이다. 이타주의는 가족 내의 비극적인 상황이 도래했을 때, 질병·경제적 어려움 등이 닥쳤을 때 그 기능을 다 한다. 그러나 사실 진정한 의미의 증여는 수여자가 증여자의 정체를 모를 때라고 생각한다. 데리다가 말하는 것처럼 모르는 사람에게 혜택을 베풀 때가 아닐까. 이런 관점에서 본다면 한국의 이타주의는 아주 상대적인 가치만을 갖게 된다. 왜냐하면 한국의 이타주의는 가족이라고 하는 아주 동질적인 그룹, 다시 말하면 친척, 나와 유사한 사람, 즉 사실은 나를 향해서 기능하기 때문이다. 물론 그룹은 그 경계를 더 확장시킬 수 있다. 심지어 국가 전체에까지 경계가 확장되는 경우도 있다. 그 예가 아마 1998년 경제위기 때에 시민들이 정부에 금을 기

중하는 행사를 했던 것이 될 것이다. 그런 경우에 아마도 소속감, 일종의 동질성, 수혜자가 누구인지 확증이 된 점, 이런 것들이 작용했던 것이다. 수혜자가 자신의 분신이라고 할 수 있는 경우에 과연 진정한 의미의 이타성에 대해서 말을 할 수 있을까? 그것 역시 사실은 개인주의의 변종일 뿐인 것이다. 영국의 신문기자인 미카엘 브린(Michael Breen)은 『한국인(Les Coréens)』이라고 하는 중요한 책의 저자인데, 한국인이 아시아에서 가장 개인주의자라고 단정하고 있다.

이런 개인주의를 가장 잘 관찰할 수 있는 분야가 아마도 도로교통 분야일 것이다. 왜냐하면 특별한 사고가 발생하지 않는 한 익명성의 범주에 머물게 되는 것이 바로 이 도로교통이기 때문이다. 그러한 이유로 도로야말로 가장 치열한 비시민정신의 무대가 되고 마는 것이다. 차량이 많지 않은 도로에서 저녁시간이나 이른 아침에 교통신호는 거의 지켜지는 법이 없다. 또 교통 체증시에 가장 공격적인, 특히 가장 큰 차량이 승리하고 먼저 지나가게 되는 정글 속에서와 같은 야만적인 생존법칙이 지배한다. 그런데 일본에 갔을 때 아주 놀라운 사실을 발견했다. 두 대의 자동차가 서로 마주오게 되고, 한 대의 차량만이 지나갈 수 있게 되는 경우에 일본에서는 마치 반대극의 자장에 의한 물리적 반발력이 생긴 듯이 두 자동차가 모두 양보하고 물러서는 것이었다. 그런데 한국에서 두 대의 자동차가 동일한 상황에서 마주치게 되면 마치 서로에게 흡인력이 작용하는 것처럼 서로를 향해서 전진을 한다. 그리고 한동안 신경전을 벌인 후에나 둘 중의 한 대가 뒤로 후진을 시작한다.

운전을 하는 것이 타자와의 직접적인 접촉이나 맞대면 상황에 놓이는 것을 막아 주기 때문에 한국에서 자동차 운전과 도로교통은 바로 익명성을 가진 자에 대한 병적인 이기주의의 발현 현상을 보인다. 한국인들이 이타적이 될 때에는 자신과 관련된 사람이 익명이 아니며, 특히 관계 있는 사람, 친척일 때이다. 그 경우에는 서로 돕고, 돈도 빌려 주고 초대도 하고, 선물을 주고받는다. 그러나 익명의 관계로 넘어가게 되면, 더군다나 얼굴도 모르는 관계로 가게 되면 서구에서보다도 훨씬 더 개인주의적인 성향을 띠게 된다.

다음 사람이 올 때까지 문을 잡아 주지 않고 놔버리거나, 공공장소에서도 줄을 제대로 설 줄 모르는 것이나, 도로에서 양보할 줄 모르는 것, 전화를 잘못 건 경우에도 사과 없이 끊어 버리는 것, 이런 것들이 바로 일상적인 개인주의 표현들이다. 적절치 못한 핸드폰 사용 역시 마찬가지 범주에 들어간다. 영화관, 식당, 강연중에 계속해서 전화를 켜두는 것은 물론, 큰소리로 전화를 받고, 그렇게 크게 말하면 이웃에게 불편을 주는 것은 아닌지, 그리고 왜 남들이 자신의 사생활에 대해서 보고받듯이 들어야 하는지에 대해서 전혀 관심을 갖지 않는다. 또 이런 우화적인 이야기를 떠나서 자원봉사나 여러 기관에 대한 성금 모금, 빈곤국에 대한 기금 마련, 국제적 자원봉사기구인 시민단체에 대한 지원 등에서 한국은 아직도 유럽 수준에 전혀 도달하지 못하고 있다. 이것 역시 알지 못하는 사람에 대해서는 이타성이 발휘되지 못하고 있다는 증거인 것이다.

▌도시 속의 자연

한국 전체 인구의 4분의 1은 수도에 산다. 그리고 경기도의 위성도시들까지 합친다면 거의 전체 인구의 반이 서울에 산다고 할 수 있다. 그런데 수도권 지역은 전체 국토의 12퍼센트밖에 되지 않는다. 이렇게 중앙집권화한 경우도 세계적으로 정말 드물다. 그런데 이런 현상은 어제 오늘의 일은 아니다. 일본과는 달리 한국의 경우는 지역적인 자치권과 주권 행사가 가능한 봉건주의를 겪은 적이 없었다. 헨더슨(Henderson)은 이미 60년대말에 이 현상에 대해서 다음과 같이 적은 바가 있다. "파리가 프랑스에서 의미하는 것처럼, 서울은 한국에서 가장 큰 도시일 뿐만 아니라 바로 한국을 의미하는 것이다." 20세기초에 바라 역시 유사한 비교를 한 바 있다. "서울은 한국에 있어서 파리와 프랑스의 관계와 같다. 왜냐하면 양쪽 모두 중앙집권화가 지배적 현상으로 프랑스에서처럼 전체를 다 지배하기 때문이다."

이제 21세기초에 프랑스와 비교하는 것은 더 이상 의미를 갖지 못한

다. 왜냐하면 파리와 프랑스 벌판이라는 표현은 1980년 이래 프랑스가 지역분권 및 분산화 정책을 적극적으로 추진한 이후에 더 이상 의미가 없어졌기 때문이다. 사회학자 앙리 망드라스(Henri Mendras)가 강조한 것처럼, 1970년에 농촌 탈피의 현상은 중단이 된다. 프랑스의 지방은 이제 프랑스인들이 요구하는 삶의 질을 점점 더 만족시키게 되었고, 그 결과 점점 더 많은 사람들이 지방에서 살기를 희망하게 되었다. 그동안 한국에서는 반대로 중앙화가 더욱 가속화하였고, 대부분의 한국인들은 아직도 서울이나 경기도에서 살기를 희망한다. 왜냐하면 명문대나 고등학교, 반 이상의 종합병원, 96퍼센트의 대기업이 서울에 본사를 두고 있기 때문이다. 서울에 살기를 희망하는 사람들은 직업적인 이유와 아이들의 교육을 이유로 든다. 그런데 그 점은 헨더슨이 이미 지적한 것처럼 조선시대에도 마찬가지였다. "서울에서 너무 멀리 떨어져 있다는 것은 개인적인 야심을 포기하는 것이며, 아이들의 성공의 기회를 잃게 하는 것이다."

인구의 과밀현상은 불가피하게 여러가지 문제점을 제기할 수밖에 없다. 인구밀집, 성급한 도시화, 교통체증, 오염 등은 서울에서 매일 느낄 수 있는 현상이다. 다행스러운 것은 그럼에도 불구하고 서울 안에서의 일상생활이 다른 대도시에서보다 덜 숨막히는 편이라는 것이다. 투르니에는 "도시에는 두 가지 기능이 있다. 1차적 기능은 주거환경을 제공하는 것이며, 2차적 기능은 교통이다. 그런데 오늘날 주거환경을 무시하고 희생을 시키면서 교통을 위해서 필요한 조치를 하는 경향이 있다. 그 결과 우리가 살고 있는 도시는 나무·샘·시장·강변 등을 없애

면서 점점 더 자동차에게 자리를 부여하고 그래서 도시는 점점 더 살기 힘든 곳이 되어가고 있다." 서울의 경우 강남이 바로 이런 묘사에 맞는다고 할 수 있다. 자동차의 운행을 위해서 주거환경이 희생된 대표적인 예가 바로 강남인 것이다. 반면 강북의 오래된 동네에는 주거환경과 교통문제 사이의 적절한 균형점을 찾았다고 본다. 그런데 역설적인 것은 대부분의 한국사람들이 살고 싶어하는 곳이 강남이라는 점이다.

한 십 년쯤 전에 나는 서울을 익히기 위해서 아무 버스나 타고 버스의 노선을 따라서 머릿속에 대략 서울의 지도를 그려 보는 짓을 종종 하곤 했었다. 그때 본 서울의 모습은 정말 거대한 도시, 일종의 알리바바의 동굴과 같은 곳으로, 무엇이든 찾을 수 있는, 네온 불이 환하게 켜진 상점들의 끝없는 행렬, 몇 개의 전등만으로도 밤새 열려 있는 커다란 시장들, 사람들이 붐비는 거리에는 많은 일이 활발하게 진행되고 있었고, 젊은 이들이 넘쳐났다. 그리고 버스의 종점에 이르면, 사막과 같이, 벌써 시골의 한가운데에 도착해 있었다. 조금 전에 보던 번화한 도시와는 전혀 다른 모습이었다. 서울은 사실 여러가지 면에서 흉하고 살기 어려운, 더군다나 오염과 소음이 심한, 도시개발에 대한 염려없이 마구잡이로 개발한 도시이다. 그럼에도 불구하고 서울은 매력적이다. 그 매력의 대부분은 아마도 도시와 산의 적절한 조화, 도시와 시골의 조화, 프레데릭 불레스텍스가 말하는 것처럼 "시골이 강하게 남아 있는 도시" 다시 말하면 도시와 자연이 섞여 있는 곳이기 때문이다.

"대도시의 한가운데에서 해방감을 가져다주는 자연"이라고 오귀스

텡 베르크는 1970년대의 도쿄에 대해서 적고 있다. 도시 속의 자연, 나아가 도시 속에 시골이라고 하는 것은 도시내에 아직도 시골의 모습을 띤 지역이 많이 존재한다는 것이다. 21세기초의 서울의 가장 특징적인 요소 중의 하나라고 할 수 있는 것, 서울이 다른 도시와 구별되는 것은 단지 몇 백 미터 사이에 분위기가 전혀 다른, 서로 다른 공간이 존재하며 그래서 숨을 쉴 수 있는 가능성이 존재한다는 것이다. 피에르 상소의 말을 빌자면, 한국의 수도는 "여유롭게 거주하거나 일상의 근심과 번잡함 속에서 원하는 리듬대로 사는 것이 가능한 불확정의 공간"이라고 할 수 있다. 이미 앞에서 말한 것처럼, 강북에서는 이런 종류의 가능성이 잘 느껴지며, 강남에서도 완전히 없다고는 할 수 없다. 동작구 같은 지역이 바로 그렇다. 국립묘지 옆에 있는 언덕을 따라 올라가면 작은 휴식터가 있다. 텐트 하나가 있고 내가 거의 본 적이 없는 근육단련을 위한 여러가지 기구들이 놓여 있다. 여러가지 무거운 역기들이 한 스무 가지 놓여 있다. 나뭇가지 사이로 보이는, 밀집한 주거지역을 생각해 볼 때, 이 언덕 위 이런 공간에 이런 역기들이 놓여 있을 것이라고 생각하기가 정말 어렵다. 그 옆에는 두세 개의 배드민턴 코트가 있다. 역기에 관심이 없는 사람은 역기보다 훨씬 더 공중전인 배드민턴을 가지고 장난을 할 수 있다. 그 언덕에서 다시 '도시'로 내려가는 길은 마치 눈이 없는 알프스 산의 정상에서 도시로 내려가는 기분이 든다.

홍지동에서도 유사한 느낌을 받을 수 있다. 가게 몇 개와 아파트 촌(이것은 피할 수 없음)을 지나면 별로 부유해 보이지 않는 개인주택들

이 나타나고 산으로 올라가는 길이 나온다. 여기에서도 마찬가지로 공간이 확 바뀌는 느낌, 일종의 시차와 같은 느낌이 든다. 광화문에서 버스를 타면 한 십 분 후면 자하문 터널 위의 청운동이다. 야채밭과 허름한 가옥들 사이로 서울의 전경이 눈에 들어온다. 시내 중심에 솟아 있는 마천루들이 눈에 들어온다. 작가 페렉(Perec)의 글 한 구절이 생각난다. "어떤 가을날 비가 오면 대지로부터, 강한, 숲의 습하면서도 나뭇잎이 썩는 듯한 냄새가 올라오는, 파리에서 드문 그런 장소였다." 그런데 이런 장소와 냄새가 서울에서는 드물지가 않다.

평창동의 경우가 바로 도시와 시골이 만나는, 그러나 지금까지 묘사한 바와는 다른 그런 특이한 장소일 것이다. 북한산 기슭에 위치한 평창동은 서울역사박물관의 훌륭한 카탈로그에 따르면 서울시의 심장부에 해당된다. 평창동에 가면 천만 명이 사는 대도시의 중심부라는 인상보다는 산턱에 위치한 마을과 같은 느낌이 든다. 그런데 사실 광화문에서부터 자동차로 약 십 분 거리에 위치하고 있을 뿐이다. 평창동은 1990년대 중반부터 인기를 끌기 시작했는데, 강남이나 압구정동처럼 유흥이나 금융가로서가 아닌 그 지역에 자주 나타나는 것이 평판에 도움이 되는 그런 전원지역과 같은 곳으로 인식이 되었기 때문이다. 또 몇 개의 유명한 갤러리가 이전을 하면서 이 지역의 인상을 바꾸어 놓게 되었다. 오늘날은 공무원, 대학교수, 이름있는 예술가 들이 이 지역에 살고 있고, 또 금전이 있는 곳과 무관하지 않은 여러 개의 사찰들이 들어선 것도 주목할 만하다. 또 소위 연구소라고 간판을 붙인 여러 개의 기관이

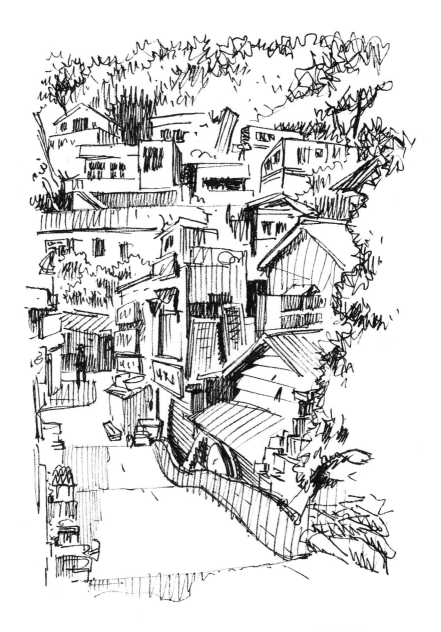

들어섰고, 아주 호사스럽게 건축된 회사의 본사 건물들도 들어서고 있는데, 건축비는 분명히 회사의 실적에서 할당했을 것이다. 평창동은 그래서 한국내의 세무의 천국과 같은 느낌을 준다. 건축가들은 한껏 능력을 발휘해서 고가의 재료를 사용해 화려하고 눈에 띄는 집을 지었다. 그런데 대부분의 경우는 고급의 취미와는 무관하다. 두세 개의 빌라가 가우디의 재능을 다시 살리려 노력을 했고, 육중한 시멘트와 콘크리트 구조의 몇 건물은 르 코르뷔지에의 서툰 모방이라는 것이 확실하고, 십여

채의 콘크리트·철조망·망루는 소련의 건축에 의해서 영향을 받았고, 스위스 샬레와 프로방스식 가옥도 보이는데 후자는 적어도 자연에 쉽게 묻히게 된다는 장점을 가지고 있다. 어떤 주택이든 소형의 망루, 인공 바위, 거대한 조각물, 이국적인 조경 등 사회적인 성공을 보여주기 위한 것들을 갖추고 있다. 그런데 신기한 것은 이 동네의 기가 세서 예술가들만이 계속해서 남아 있고 나머지 사람들은 적응을 잘하지 못한다고 한다. 그리고 드물기는 하지만 어디에서나처럼 철근 콘크리트 아파트도 몇 채가 있는데, 물론 경비가 입구를 지키고 있다.

소설가 정 욱(Ook Chung)은 서울에 대한 매혹을 다음과 같이 표현한다. "서울은 영어로 영혼을 뜻하는 'soul'이라는 단어와 발음이 같아서 그런지 무엇인지 상징적인 것이 이 도시에 있는 것 같다. 서울에 갈 때마다 나는 인간 영혼의 내부 속으로 걸어 들어가는 것 같다. 왜냐하면 서울은 멕시코시티처럼 인간 조건의 위대함과 생존을 유지하기 위한 싸움이라는 두 가지 요소 모두가 존재하기 때문이다." 서울은 한국 전체의 이미지라고 할 수 있다. 서로 모순적이고 상반적인 요소들이 병렬·공존하는 것이다. 한국에서 풍경이 매력적인 것은 인간이 지은 건축물의 아름다움보다는 자연의 멋으로 인해서이다. 대부분의 외국인들은 서울에서 도시계획의 모습만을 보고 평가를 한다. 그러나 사실 서울이 가지고 있는 자연과 시골스런 모습이 바로 서울을 살 만한 곳으로 만드는 것이다. 서울의 매력은 즉각적으로 눈에 띄는 것은 아니다. 그러나 그 매력은 깊이, 내부에 숨겨져 있고, 그래서 이태원, 강남, 인사동 등 누구나 찾

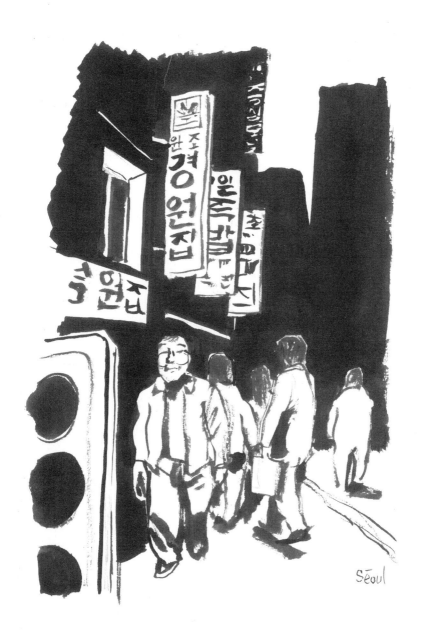

는 거리만을 보는 사람에게는 보이지 않는다. 진정한 모습을 위해서는 찾아나서야 한다. 그렇지 않으면 시내의 높은 사무실이 있는 건물들, 사람이 넘치는 백화점 등 도쿄·뉴욕·파리에 비해서 다를 것이 없는 것이다. 서울의 매력은 도보로, 산보를 하면서 코를 들고 바람을 쐬며, 김기찬의 사진에 등장하는 것처럼 뒷골목을 다닐 때 발견하게 된다. 그러나 이들 풍경은 가차없이 사라져 가는 중이다. 대부분의 한국인들은 산에 등산을 가

기는 하지만 도시에서는 거의 걷지를 않는다. 그런데 걸어다녀야만 두 건물들 사이에 끼어 있는 작은 시장을 발견할 수 있고, 시내 한가운데에 위치한 작은 야채밭, 복잡한 골목 구석에 있는 맛있는 허름한 식당, 막다른 골목에 끼어 있는 구멍가게를 보게 되는 것이다.

　마포는 한강가라는 지리적 조건으로 인해서 역사적으로 전략적인 거점이었던 서울의 오래된 지역의 하나이다. 화물들이 강줄기를 통해서 선박으로 서울에 도착하던 곳이 바로 마포이다. 그래서 이 위치는 전략

적으로 중요했고, 오늘날은 금융가이며 방송가, 정치적으로 중요한 여의도와 근접성이라는 요소로 인해서, 예전에는 서민적이고 상업적이었던 이 지역이 여유 있는 중산층의 거주지로 탈바꿈했다. 한강 주변에 대표적인 거대한 아파트단지가 세워진 것도 바로 마포였다. 여기저기에 나무로 덮인 보도며, 오래된 집이 남아 있어서 아직도 마포가 역사의 흔적을 가진 모순의 땅이라는 느낌을 준다. 현대식 아파트 바로 뒤 언덕에는 두 개의 작은 골목길 사이에 채소밭과 언덕에서 흔히 보이는 낡은 집을 아직도 볼 수 있다. 사실 강변쪽으로 전경이 조금만 더 펼쳐져 준다면, 영화 주인공 페페 르 모코(Pépé le Moko)가 있던 알제리의 카스박(Casbah) 지구와 거기에서 본 알제 항구의 전경이라고 할 것이다. 고기구이 식당들로 유명한 마포지역에는 고깃집이 이제 그다지 많이 남아 있지 않다. 그 중 몇몇에서는 정말 맛있는 고기를 먹을 수 있지만 예전처럼 카운터에서 서서 먹던 곳은 남아 있지 않다.

한강 남쪽의 강남지역은 전혀 다른 모습을 보여준다. 첨단 유행의 젊은이들이 넘치며, 고급의 번쩍이는 식당, 유행하는 카페, 비즈니스 클럽, 접대부가 있는 가라오케, 또 밤이 되면 경우에 따라 접대부들이 근무하러 오는 모텔들이 늘어서 있다. 갑작스럽게 생긴 돈의 냄새는 어떻게 돈을 벌었는지, 그리고 아무 생각없이 소비하는 분위기에 대해 질문을 던지지 않는 것이 나을 것이라는 것을 느끼게 한다. 한마디로 갑자기 부자가 된 동네가 있는 도시가 있는 세계의 어느 지역에서나 볼 수 있는 그런 현상들이 진행된다. 이 와중에도 강남에도 이런 작은 가게가 있다.

커다란 파라솔을 내놓고 의자도 꺼내 놓아서 갑자기 비를 만난 내가 맥주 한 병을 마시면서 비를 그을 수 있는 그런 장소도 있다. 내가 거리를 바라보며 맥주병을 비우는 사이에 소나기는 더운 여름을 식혀 주었다. 강남처럼 충무로도 내가 거의 일 년에 한 번 갈까말까 하는 지역에 속한다. 일 년에 한 번이란 명함을 인쇄하거나 혹은 다른 종류의 인쇄작업을 부탁할 필요가 있을 때이다. 이날은 충무로의 발전된 지역, 다시 말해 영화인이나 사진가들이 즐겨 찾는 지역이 아닌 훨씬 더 서민적이고 일상적인 지역, 반쯤 가리고 반쯤 보이는 골목 사이에 낀, 밤늦게까지 열려 있는 초라한 조그만 시장이 있는 지역에 갔었다. 거기에 목욕탕이 하나 있었는데 목욕탕 역시 서민적이며, 입구의 간판만을 제외하고는 낡은 것이었다. 그 안의 습식 사우나에는 들어가자마자 코를 찌르는 오래된 땀냄새와 습기 때문에 나무가 썩는 듯한 냄새가 나고 있었다. 이 목욕탕에서는 평소 청소를 자주 하는 것 같지가 않았다. 특히 땀이 절어서 미끌거리는 바닥을 보면 내 생각이 맞는 것 같다. 이럴 땐 그저 빨리 나가는 수밖에…

서울에서 가장 인상적인 것은 작은 가게들이 수없이 많다는 것이다. 이 작은 가게들은 대부분 늦은 시간까지 열려 있다. 이런 가게들은 한국이 늦게까지 일을 하는 것을 좋아하는 사회이며, 서비스 정신에 입각한 사회임에도 불구하고 일정시간, 오후 4시 30분이나 5시만 되면 문을 닫고 마는 관공서나 은행과는 다르다. 우리집 밑에 있는 빵집과 푸줏간 (주인댁은 정말 한 성질 하시는 분이다) 의 경우, 자정이 넘어서야 문을

닫는다. 백 미터도 안 되는 거리에 네 개나 들어서 있는 가게도 마찬가지이다. 이런 경쟁상태에서 어떻게 살아 남는지 신기할 따름이다. 옷가게나 시계가게도 늦게까지 문을 열어 놓고 있다. 그런데 누가 그렇게 밤이 이슥한 시간에 양복이나 시계를 사러갈 것인가. 이 상인들의 가족의 삶은 어떻게 유지가 되는지. 이 점이 바로 한국 현대사회의 거대한 모순인 것이다. 가족의 가치에 대해서 서구보다 훨씬 더 강조하면서 사실은 가정생활의 조화와 행복을(그것보다 더 우선적이라고 생각하는) 국가나 기업의 영리를 위해서 희생하고 있는 것이다.

▌새마을 미학

샤를 바라는 19세기말에 "한국인들의 흰옷은 풍경 속에 광명의 빛처럼 빛나서 장식적 효과가 크다. 특히 이 흰색 옷을 땅에 펴서 말릴 때에는 마치 전체 풍경 속에서 튀어나온, 흰 눈으로 덮인 밭과 같은 느낌을 준다"고 했다. 조르즈 뒤크로는 그로부터 12년 후에, 그리고 크리스 마커는 상당한 시간이 지난 후에, 역시 한국사람들의 흰 의복 색깔에 놀랐다고 적고 있다. 쥘리에트 모리요(Juliette Morillot)에 따르면 14세기에 성리학이 도입되면서 조선의 양반의 의복이 흰색이 되었다고 한다. 버거슨마저도 『맥시멈 코리아』에서 19세기말의 한국의 사진에 대한 이야기를 하면서 대부분의 사람들, 아니 전부가 흰옷을 입고 있다고 적고 있다.

오늘날 흰색의 옷은 회사원들의 진회색·블루마린 색의 투피스나 쓰리피스 양복에 자리를 내주었다. 우리가 흑백영화에 컬러를 입혀서 더 흥미있는 영화로 만드는 작업을 하면서 사실은 본래의 매력을 변질시키는 것처럼, 한국의 시골의 경우 새마을운동을 통해서 마을에 갑자기

색채를 입히기 시작했다. 이 운동은 일종의 '한국식 문화혁명'이라고 볼 수 있다. 오늘날에는 한 여름이나 되어서 사무실이 밀집해 있는 지역에 사무실 직원들이 점심을 먹으러 쏟아져 나올 때 얇은 흰색 셔츠와 그속에 반드시 흰색 런닝셔츠를 입고 나오는 것을 볼 수 있다. 이제는 더 이상 조선시대 양반의 의복이 아닌 승승장구하는 자본주의의 신복장이 된 것이다.

오렌지색 또는 파란색 지붕을 보면 한국의 시골집들이 미학적으로 아름답다고 주장하기는 어렵다는 생각을 하게 한다. 파트릭 모뤼스(Patrick Maurus)는 "이제 한국 시골의 작고 아름다운 마을은 거의 찾아보기 어렵다"고 했다. 그런데 지금부터 30년 전만 해도 니콜라 부비에는 "시골에 도착하기만 하면 더 이상 찾아보기 어려운 도시식의 엉성함"이라고 피력한 바 있다. 오늘날은 이런 이미지의 대칭점에 놓여 있는 것 같

아서 니콜라 부비에의 말을 믿기가 어려워 보인다. 그런데 부비에는 위의 책 외에 또 다른 저서에서 "한국의 시골은 아름답고 공들여진 환경"이라고 한 바 있다. 물론 부비에가 그 책들을 쓰던 1970년대에는 아직 새마을운동이 시작되기 전으로 새마을운동과 더불어 한국의 중요한 자산의 일부가 사라져 가고 만 것이다.

프랑스의 작가 세갈렌이 그리 애착을 갖던 벽돌이나 기와는 물론 초가집·흙벽 등은 이제 한국의 시골에서 찾아보기 어려운 것이 되어 버렸다. 콘크리트 블록의 벽이 흙벽을 대신하게 되었고, 초가지붕은 슬레이트나 함석판으로 대체되었다. 물론 초가의 경우 이삼 년에 한 번씩 교체해 주어야 한다는 문제가 있지만 외양적으로 보았을 때 훨씬 근사했던 것은 사실이다. 그 결과 시골은 대강, 서둘러서, 임시방편으로 공사를 한 듯한 느낌을 준다. 이런 느낌은 미셸 르 브리(Michel Le Bris)가 말하는 "첫눈으로 바로 볼 수 없는 이 색깔과 형태들, 시간을 두고 발견해야 하는 전체의 아름다움"과는 무관한 것이 되고 말았다. 내 생각에 한국전으로 인해서 대부분의 도시와 마을이 파괴된 이후에 새마을운동이야말로 건축사에서 보았을 때 한국의 두번째 큰 비극이었다고 생각한다.

이런 이유로 한국에서는 일본의 하지나 교토, 중국의 유난지방의 리장과 같은 마을이나 도시를 더 이상 찾아볼 수가 없다. 이들 도시에서는 오래된 가옥이 보존되거나 리모델링되어서 잘 보존된 전체 속에 조화를 이루고 있다. 한국의 전통 가옥양식은 이제 민속촌과 같이 공식적으

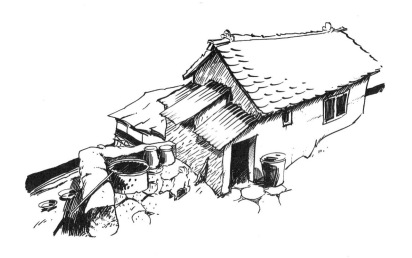

로 국가 지원으로 보호를 받는 지역이나 낙안·양동 또는 하회마을에
가야만 볼 수가 있다. 물론 이런 마을들도 나름대로 흥미거리를 제공하
지만 관광객용으로 의도적으로 지나치게 진정성을 강조한 면이 없지
않아 있다. 그래도 낙안이나 하회마을에 한번 들러서 하룻밤을 보내 볼
만하다. 특히 민박집에 하룻밤 묵으면서 실제 그 마을의 밤이 얼마나 고
요하며, 한국의 도시에서 진행되는 밤의 모습과 얼마나 무관한지를 체
험할 수 있다.

 하회마을에서 도산서원으로 가기 전에 우리는 도산서원에서 몇 킬로
미터 떨어진 온천을 가보기로 했다. 관광안내책에도 나와 있지 않은 이
온천의 이름은 내가 가지고 있던 한국 도로안내책에는 나와 있었다. 온
천의 이름을 종점으로 하고 있는 버스터미널에서부터 한 이십 분간을
잰걸음으로 걸어가니 온천이 보였다. 온천으로 가는 길에는 다른 시대

의 유물로 보이는 농가들이 위치하고 있었다. 농가가 끝나는 지점의 도로공사는 아직 끝나지 않았고, 주차장도 다진 흙으로 되어 있고, 회색으로 벽을 바른 거의 창고와 비슷한 상태의 온천이 나타났다. 시설은 정말 아주 원초적이었지만 그런대로 매력이 있었다. 고객용 수건도 아직 준비가 되어 있지 않아서 그냥 선풍기 바람에 몸을 말렸다.

우리는 앞에서 아파트촌이라고 하는 주거환경이 점진적으로 한국의 국토를 침범하고 있다고 말한 바 있다. 경주의 경우, 아마도 도시가 농촌지역을, 특별한 가치가 없는 현대가 전통을 점점 잠식해 가는 대표적인 예가 될 것이다. 관광안내책에 보면, 경주는 개방된 박물관, 도시 전체가 박물관인 도시라고 공식적으로 소개가 되며, 혹자는 경주를 교토에 비교하기까지 한다. 그러나 내가 보기에 그것은 공정한 비교는 아니며, 교토의 가치를 제대로 평가한 것은 아니라고 본다. 교토는 사적과 전통적인 가옥양식을 보존하기 위해서 도시의 환경을 잘 배려한 반면에 경주는 경제적인 이익만을 고려하는 정책을 시행했을 뿐, 환경의 보전을 위한 장려나 예방책을 적용하려는 의지가 거의 없어 보인다. 그 결과 경주에 가면 아마 다른 도시에서보다는 전통적인 기와집 몇 채를 더 볼 수는 있겠지만 시내는 다른 도시나 마찬가지로 상점의 간판(의류·화장품·식당·패스트푸드점 등)으로 덮혀 있고, 현대식 건물들이 들어서 있다. 또 경주시가 외부에 주고자 하는 역사적 도시라는 이미지와는 달리 실제로는 단기적인 상업적 이익에 중점을 두고 있음을 알 수 있게 하는 요소들이 있다. 보문단지라고 하는 인공호수단지도 그렇고 석

굴암의 경우, 십 미터는 떨어진 곳에서, 그것도 유리에 넣어진 부처를 잠시 보는 대가로 삼천 원이나 지불해야 한다. 내가 보기에는 이것은 거의 사기에 가깝다고 본다. 만약에 유럽에서 반 고흐의 그림이나 로댕의 조각 하나마다 그런 가격을 지불하라고 하면 한국인 관광객들이 어떤 생각을 할지 알고 싶다. 그런데 경주국립박물관에 가면 입장권의 가격이 아주 저렴하다. 즉 석굴암의 관람료는 사찰 때문이란 것을 알 수 있다. 유명 사찰들은 대부분 방문객들에게서 필요한 요금을 받아내고야 마는 수법을 사용한다. 예를 들면 사찰 입구에 차를 주차하게 하고 주차장 요금을 받으며, 주차장에서부터 사찰까지 작은 버스를 운영하면서 겨우 몇백 미터밖에 안 되는 구간인 데도 시내에서 십 킬로미터 이상의 거리를 타고 나서야 내는 버스값을 내야 한다. 이런 종류의 갈취행위는 한국의 많은 사찰에서 그 정도의 차이는 있지만 이루어지고 있다.

경주시의 실패는 서울의 인사동 지역에 대한 보전 실패와 견줄 만하

다. 관광객은 물론 예술가나 예술가를 자칭하는 사람들이 모이는 인사동은 서울의 '역사의 산 증거'로 인식되어 왔다. 그러나 현재 고미술상·식당, 터무니없는 값을 부르는 카페 등이 넘쳐난다. 몇 년 전에 인사동 중심거리를 회색의 화강암과 전통적인 가옥의 지붕에 사용하는 검은 기와를 이용해서 공사를 했다. 그 결과 아주 침울한 느낌이 나는 거리가 되었다. 화강암 덩어리가 길을 따라서 죽 여기저기 놓인 꽃들과 함께 무덤과 같은 느낌을 주어서 거의 묘지에 와있는 느낌이 든다. 보전 공사가 끝난 지 겨우 한 달 만에 일부의 화강암 덩어리가 갈라진 보도에 박혀 버리게 되었고, 마치 일부 정평있는 현대미술관에서 전시하고 있는 현대 조각물을 보는 듯한 인상을 주었다. 다시 말해서 도시건축의 실패이며, 또 시행정의 실패이다. 왜냐하면 인사동을 재정비하면서 가장 중점을 두었어야 할 일은 인근 주민 이외의 자동차 통행을 금지했어야 했다. 경주도 그 점에서 실패했다.

도시와 시골의 경계가 점점 더 흐려지고 있다 해도 한국의 지방은 단순히 한 번 지나가는 것 이상의 시간을 보낼 만하다. 시간을 가지고 멈춰서 공기의 냄새를 맡고, 정취를 한껏 느끼고 보고 듣고 식당이나 가게에 들어가 봐야 한다. 지방여행은 노선이 잘 발달된 고속버스를 타면 아주 용이하다. 자동차가 없어도 여행하기가 아주 편리하다. 물론 버스 안에서는 작가 서정인의 말대로 "제동을 걸면 앞쪽으로, 가속하면 뒤쪽으로 채신머리없이 짐짝처럼 쏠리는 버스를 타고, 꽥꽥거리는 광고와, 시끄럽게 신경을 박박 긁는 유행가와, 무슨 소린지 알아들을 수 없는 이

야기들을, 운전수의 기분에 따라, 듣기도 하고 안 듣기도 하면서" 다녀야 한다.

　지방에서 더욱 마음을 끄는 것은 가옥의 모습보다도 사람들 자체, 그들의 행동과 순박한 사람들의 정(情)이다. 풍기라는 경상도 작은 시의 기차역에서 내 동생과 같이 커피 한 잔을 마시면서 기차를 기다리고 있었을 때, 연세가 지긋한 아주머니 한 분이, 당신도 별로 부유해 보이는 차림은 아니었는데 굳이 우리에게 무엇인가를 대접하고 싶어하셨다. 우선 몇 천 원을 우리에게 쥐어 주시고자 했는데 우리가 한사코 거절을 하자 바로 뒤에 있는 슈퍼에 가서 비스켓을 한 상자 사와서는 굳이 받으라고 하셨다. 우리는 어쩔 줄 모르다가 결국 받고야 말았다. 또 한번은 천안의 목욕탕에서 모르는 아저씨가 갑자기 나를 온탕에서 끌어내더니 만두를 먹으라고 하셨다. 물이 줄줄 흐르는 상태에서 영문도 모른 채 끌려나와 만두와 소주잔을 받게 되었는데, 알고 보니 이 빼짝 마른 아저씨의 머리를 손님 중에 이발사인 분이 무료로 깎아 주셔서 아저씨가 사오신 것이란다. 지방을 다니다 보면 이런 종류의 상황이 자주 발생한다. 시골사람들은 순박한 환대정신, 정겨움을 가지고 있다. 어떤 때는 타인의 사생활에 어설프게 끼어드는 양상이 되기도 하지만 대부분의 경우는 호의를 가지고 그러는 것이다.

　천안만 해도 도시가 어찌나 빠른 속도로 발전하는지 농촌의 모습은 빠른 속도로 잃어가고 있으며, 특히 도시계획이라고 하는 것이 천편일률적인 아파트단지와 몇 개의 쇼핑센터를 세우는 것에 국한되어 있다.

처음에 천안은 천안삼거리라고 하는 노래와 호두과자 때문에 유명한 도시이기도 했다. 이제 호두과자는 한국의 철도 전 구간에서 구입이 가능하다. 또 천안에는 아시아에서 가장 큰 석불이 있는 각원사가 있고, 일본으로부터 해방된 것을 기념하기 위한 독립기념관이 있다. 고속도로에서 천안에 들어서게 되면 우선적으로 천안은 밤에도 빛나는 키치 스타일의 네온으로 가득한 모텔이 끝없이 펼쳐진 도시라는 인상을 받는다. 호텔이 많다는 것은 관광객이 많다는 뜻이고, 볼것이 많은 도시일 것이라고 생각하기 쉽다. 그러나 천안은 단지 고속도로 한 구간이 끝나는 곳에 있고 그래서 피곤한 운전자들이 쉬어가는 곳이며, 또 대학도시이며 그래서 일시적인 사랑의 장소가 되는 것이다. 천안 삼거리에 가면, 이제 삼거리의 혼은 사라지고(물론 처음부터 있었는지 모르겠지만), 두 개의 시장이 서있다. 하나는 기차역 정면에, 또 하나는 큰시장이라고 불리는 시장으로, 이 시장들이 정말 볼 만하다. 시장에는 허름한 별별 가게가 다 들어서 있는데, 수십 년 전부터 그대로 변하지 않아서 허름한 상태 그 자체가 매력이다.

거기에서 남쪽으로 삼십 킬로미터 정도를 가면 조치원이 나온다. 조치원은 중간 정도 크기의 도시로 고속도로의 교차점에 위치하지 않은 관계로, 서울의 대학 분교를 몇 개 유치했음에도 불구하고 천안만큼 발전하지 않았다. 그리고 특별히 볼 만한 것이 없다. 하루는 조치원에서 사람을 만날 일이 있었고 약속시간까지 이십 분 정도의 시간이 남아 있어서 좀 돌아다녀 보기로 했다. 접대부가 있고 서구식 맥주와 양주(물

론 대부분의 경우는 한국산 위스키)를 마시는 단란주점을 지나고 나니
과일가게가 죽 펼쳐져 있었다. 딸기·사과·배 등의 향기가 풍겼다. 과
일가게들은 거의 어느 철이나 십여 종의 과일이 생산되는 방콕이나 동
남아 국가에 있다는 생각이 들게 했다. 햇볕과 바람, 추위와 더위의 흔
적이 얼굴에 가득한 한 할머니가 자신이 없는 표정으로 내게 몇 킬로그
램을 팔아 보려고 시도를 했다. 거기에서부터 골목길을 몇 개 더 지나서
좋은 칼바도스 술처럼 몇 년이 되었는지 모를 정도로 오래된 술집을 발
견했다. 이런 곳이 새로 생긴 술집들보다 훨씬 편안하고 좋다. 왜냐하면
한국에서는 호프라고 하는 곳은 새로 생긴 곳이면서도 지저분하고 특
성이 없으며, 생맥주나 한 잔 마시고 싶은 데도 통닭이나 골뱅이무침을

엄청난 가격에 사먹어야 하는 곳이기 때문이다. 이 선술집의 벽장식은 오래된 것이고, 의자들은 오래된 밤색 인조가죽이었다. 이 집은 분위기가 있었고, 나름대로의 이야기가 있었고, 무엇인가 독특한 것이 있었다. 내가 들어갔을 때 손님이 셋이었고 나올 때까지도 더 들어온 사람은 없었다. 장사가 썩 잘되는 편은 아닌 것 같았다. 나이 먹은 주인아주머니는 이십 년 전에 술을 끊었노라고 했다. 한 잔 사겠다고 아무리 달래도 아주머니의 마음은 움직이지 않았다. 그러나 땅콩·멸치·과일을 한 접시 내주었다. 그런데 몇 달 전에 이 맥주집은 문을 닫고 말았다.

■ 한국 관광

한국의 관광사업은 주로 온천이나 바닷가, 사적이 있는 산기슭, 특히 14
세기말 유교의 탄압을 피하기 위해서 산으로 들어간 사찰들이 있는 주
변 등에 발달해 있다. 이런 지역에는 수학여행을 온 학생들과 술이 오른
아주머니들이 단체로 버스에서 내리는 광경이 쉽
게 목격된다.

아마도 전 지역 중에서 제주도가 가
장 한국사람들에게 인기 있는 여행
지일 것이다. 제주도에 갈 때마다
나는 한국의 내륙지역과는 다른 분
위기를 느끼곤 한다. 또 인구통계
를 보더라도 제주도의 인구감소는
1990년대 중반에나 시작되었다는 것
을 알 수 있다. 다른 섬이나 지방의
경우 그보다 삼십 년 전에 이미 공
동화가 시작된 점과 비교가 된다.
그 이유는 날씨가 포근한 제주도에서

는 유일하게 그 섬의 과수농사로 수입을 유지할 수 있었기 때문이다. 그러나 흔히들 과수보다도 제주도는 세 가지가 많은 '삼다도'라는 이야기를 한다. 여자·돌·바람이 그것이다. 프랑스의 해안지역인 브르타뉴 지방에도 돌과 바람은 넘친다. 그래서 그런지 제주도는 내게 브르타뉴 지방을 생각나게 한다. 제주도뿐만 아니라 그 옆의 작은 섬인 우도는 내게 브르타뉴의 아랑 섬을 생각나게 한다. 물론 아랑보다 제주도의 기후조건은 훨씬 온화하고 바람도 적다. 그럼에도 불구하고 세상의 끝에 있다는 느낌은 똑같다. 그리고 사실 이 두 섬에 가면 한 세계의 끝에 서게 된다.

니콜라 부비에가 제주도와 아랑에 대해서 이십 년의 시차를 두고 쓴 두 개의 글이 프랑스에서 동시에 출판이 된 것도 그러고 보면 우연은 아닌 것 같다. 서귀포에서 나는 가장 최소화한 버전의 공중탕을 알게 되었다. 두 개의 샤워기, 단 한 개의 공용욕조, 두 개의 개별적인 욕조만을 갖춘 목욕탕이 그것이었다.

우리는 이미 앞에서 제주와 더불어 중요한 관광지의 하나인 경주에 대해서 이야기한 바 있다. 경주에서 그리 멀지 않은 감포라고 하는 작은 어촌이 있는데 이 마을은 꼭 가봐야 하는 곳이다. 이 마을에서는 생선회와 해산물을 사먹을 수도 있고 분위기가 속초의 대포항과 같은 큰 항구보다 훨씬 시골적이다. 대포항도 좋긴 한데 문제는 설악산을 보러 온 속초의 수백 명의, 비켜갈 수 없는 관광객들이 대포항으로 온다는 것이다. 감포에서는 처음으로 해수(海水)로 된 목욕탕에 가게 되었다. 새로운

방식으로 보이는 이 욕탕시설이 유행하는지 이 목욕탕은 새로 지은 것으로 보이고, 그 옆에도 같은 방식으로 새로운 업소가 건축중이었다. 이 욕탕 안에서 마치 40도의 해수에 몸을 담그는 것과 같은 놀라운 느낌을 받았다. 특히 커다란 유리창을 통해서 바다의 정경을 보면서 목욕을 하는 기분이란 상상하기 어려운 정도로 기분이 좋은 것이었다.

아주 지방색을 띤 도시인 남원의 시내는 경주보다도 더 전통적인 모습을 잘 보존하고 있다. 내가 처음 남원에 갔을 때는 지금으로부터 12년 전이었다. 그 당시에도 나는 이 도시가 조용하면서도 향토색을 잘 간직하고 있는 데에 놀랐다. 10년 후에 도시는 변했지만 느낌은 마찬가지이다. 내가 보기에 남원은 한국에서 유일하게 빌딩으로 인해서 모습이 망가지지 않은 도시라고 생각한다. 물론 아파트가 약간 있기는 하지만 대부분이 전통적인 나즈막한 가옥과 2-3층 건물이 드문드문 있고, 나무가 많은 시내의 모습을 거의 그대로 간직하고 있다. 우선 남원에 오는 이유는 춘향 때문이다. 정자가 있는 춘향기념공원, 오작교, 시내, 다양한 나무들, 특히 춘향이의 절개를 상징하는 대나무들은 볼 만하다. 또 공원 주변의 오래된 벽을 따라 산책길

을 걷는 것도 즐거운 일이다. 그러나 남원의 그다지 크지 않은 시내에 넘치는 다방이나 접대부가 있는 주점의 수를 봤을 때 춘향이의 이야기가 남원의 사람들이나 남원을 방문하는 사람들에게나 큰 교훈을 주는 것 같지는 않다. 그리고 절개는 여성에게만 적용이 되는 것이 사실이다. 춘향이 때문에 남원에 오는 것은 사실이지만 지리산 돼지고기 구이를 먹지 않고 남원을 떠난다면 그것은 정말 유감스런 일일 것이다. 내가 먹어 본 돼지고기 중에서 가장 맛있는 돼지고기였던 것 같다. 재래식 변소에서 기른다는 제주도 흑돼지보다도 더 맛있다고 생각한다.

내가 처음으로 충청도에 갔을 때, 나는 온양에 갔었는데, 온양역이야말로 한국에서 가장 아름답고 머물고 싶은 역이었던 것 같다. 나무, 청소년들을 위한 농구대, 노인들이 쉬고 있던 벤치, 아이들에게 보여주기 위한 새장들 이런 것들은 사실 별것 아닌 것 같지만 이런 가족적인 분위기가 일반적으로 역사라고 하는, 비인간적인 장소의 성격과 대조가 되는 것이다. 물론 온양에 갈 때는 역을 보러 가는 것은 아니다. 온양은 세종대왕이 자주 가던 곳으로, 오래 전부터 온천으로 유명했다. 온양온천이 바로 내가 가장 좋아하는 온천이다. 왜냐하면 온천이 시내에 있어서 기차를 타고 가기가 용이하기 때문이다. 서울 근처의 고속도로의 교통체증을 겪지 않으면서 온천에 갈 수 있다는 것은 정말 큰 즐거움이다. 게다가 온양에는 한국에서 가장 흥미로운 민속박물관 중의 하나가 위치하고 있다. 온양민속박물관에 가면 한국의 민속예술과 일상의 다양한 모습을 볼 수 있다. 박물관의 장소 자체도 구상이 잘되었지만 소장품

도 부엌의 용기, 놀이와 장난감, 가면, 전통연극, 가구, 가옥양식, 농촌의 생활, 의상 등 다양하고 훌륭하다. 한국의 일상생활에 대해서 이해하고 싶어하는 사람에게는 아주 유용한 장소임에 틀림없다.

계룡산에 있는 부석사를 보기에 가장 좋은 때는(물론 대부분의 한국의 사찰에 해당되는데) 새벽이나 저녁 때로, 관광객들이나 수학여행을 온 학생들이 없으며, 이때가 되면 햇빛이 부드럽고 감미롭다. 바로 이런 부드러운 빛이 임권택 감독이 「춘향뎐」을 촬영할 때 주로 사용한 빛이다. 이 빛이 영화에 등장하면서 마치 「춘향뎐」이 비시간적인 공간에서 진행되는 듯, 모든 이야기는 오후 늦게 진행되는 듯한 느낌을 준다. 이런 인공적인 조명장치가 주연배우들의 못미더운 연기력 등과 합쳐져서 이 영화를 별 특징이 없는 영화, 이해하기 힘든 영화로 만들어 버렸다. 계룡산에 있는 사찰 중에서 부석사가 신원사와 함께 가장 자연과 조화를 이룬 절이라고 생각한다. 모래가 깔린 길이 입구의 사과나무와 소나무들을 지나서 절이 등지고 있는 산까지 이어진다. 파트릭 모뤼스 역시 부석사가 한국에서 가장 아름다운 절이라고 단언한다. 나도 거의 그 생각에 동의한다. 부석사는 또, 튀는 색으로 단청을 새로 하지 않고 예전의 색을 유지한 몇 안 되는 절에 속한다.

자동차에서 내려서, 15분간 순환버스를 타고, 꼬불거리지만 잘 보존이 된 길을 약 40분 가량 걷게 되면 백담사에 이른다. 백담사는 다른 많은 절처럼 절 자체보다도 절이 위치하고 있는 환경으로 인해서 훨씬 흥미로운 절이다. 절의 건축물 자체는 지나치게 완전히 재건이 되어서 거

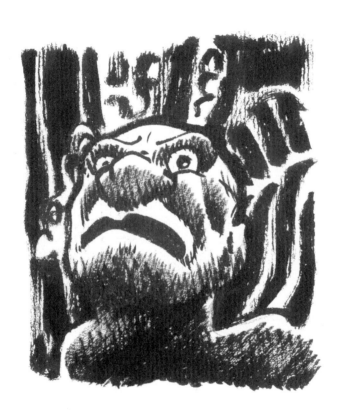

의 평범해 보이기까지 한다. 이런 첫인상 다음에는 사람의 손이 거친 부분보다는 자연환경에 눈이 돌려진다. 백담사는 특히 전두환 대통령이 퇴임 후 1980년대말 머물렀던 곳으로 유명하다. 전두환이 거처했던 방은 옷걸이, 벗겨진 회벽, 천장에서 떨어지는 물을 받기 위한 물받이 등이 그대로 놓여 있다. 마치 수백 억의 공금을 횡령한 독재자가 임기 후에 아주 검소하게 지냈다는 것을 증명하려는 것 같다. 서울의 이승만 대통령의 사저를 방문했을 때도 마찬가지였다. 플라스틱 접시, 종이로 된 옷걸이, 그 외의 부부가 사용하던 여러가지 도구들도 하야하기 전에 대통령이 검소하게 살았다는 것을 증명하기 위해서 놓여 있는 듯했다. 그런데 사실 한국의 정치사에서 이승만의 시대는 어두운 부분이 다 밝혀지지 않은 채로 남아 있다. 백담사의 한구석에는 다른 절과 마찬가지로 수능시험 백일 기도를 하기 위한 보시함이 놓여 있다. 교회의 경우에도 사회적 성공, 행복, 천당이 금전으로 살 수 있는 것인 양 모두 상업화하는 전략을 취하고 있다. 한국에서는 이런 식으로 무엇이든지 상업화하는 기술이 극단으로 발달해 있다. 위에서 경주의 사찰들이 어떻게 영리를 취하는지 이미 말한 바 있다. 월드컵 역시 몇 가지 신앙과 마케팅의 기술이 첨단을 발휘하는 절호의 기회가 되었다. 이런 맥락에서 서울의 조계사는 전통적으로 연꽃모양 등 밑에 연등을 단 사람의 이름을 적는 대신에 축구공 모양의 등을 다는 상술을 발휘하였다. 교회나 프로테스탄트 종파들도 축구와 자신들의 종교가 무슨 연관관계가 있는 양 축구 스타들을 이용해서 광고를 했다. 반대로 유럽에서 만약에 종교가 월드컵과 같은 범속한 상업행사를 종교용으로 사용했다면 도덕적인 측면에

서 지탄의 대상이 되었을 것이다. 그러나 한국에서는 노골적으로 효용을 위해서 혼합을 하였음에도 아무도 그것을 비판하는 목소리를 내지 않았다.

이렇게 해서 이제 종교에 대한 부분으로 이야기가 넘어가게 되었다. 한국인들에게 있어서 종교는 중요한 위치를 차지한다. 미신이나 운명론을 믿는 사람들은 미래에 대해서 또는 이승과 저승에 대해서 확신을 가지고 싶어한다. 그래서 많은 사람들이 무당이나 점장이를 찾는다. 마찬가지 이유로 한국사람들은 종교도 많이 믿는다. 전체 인구 50퍼센트가 종교를 가지고 있다. 공식적인 종교를 믿는 사람들의 통계를 보면, 개신교와 불교가 각각 1,200만의 신자를 가지고 있으며, 가톨릭이 300만의 신자를 가지고 있다고 한다. 한국에는 6만2천 개의 절이 있고, 12만명의 목사가 있으며, 1만9천 개의 절이 있고 3만7천 명의 스님이 있다고 한다. 가톨릭의 경우는 1,190여 개의 성당과 1만2천 명의 사제가 있다고 한다. 이런 상황에서 영성의 삶과 물질적인 삶을 구분하고 종교에 종사하는 사제나 스님들은 영적인 삶을 위해서 물질적인 삶의 풍요나 즐거움을 포기하고 산다고 생각하기 쉽다. 특히 최소한의 것만 가지고 생활을 하는 사찰의 스님들을 보면 그런 생각이 들기 쉽다. 그들의 회색의 엄격해 보이는 장삼이 더욱 그런 생각을 들게 한다. 그러나 유럽의 사회에서도 이미 일부 그런 생각이 잘못된 것이라는 것이 알려진 것처럼 한국에서도 실제는 많이 다르다. 한국에서는 종교와 금전은 서로 밀접한 관계를 가지고 있다. 사찰이나 개신교의 교회가 시내 중심의 부유층이

사는 동네에 모이는 것은 결코 우연은 아닌 것이다. 많은 사찰들 위성 수신용 텔레비전 안테나가 설치되어 있는 점이나 스님들이 리무진이나 레저용 자동차를 타고 다니는 것만 보아도 알 수 있다. 현대의 발달한 통신수단은 사실 우리가 전통적으로 종교에 부여하는 고립과 고독의 이미지와는 거리가 먼 것이다.

한국은 영(靈)과 육(肉)이 서로 밀접하게 혼합되어 있는 국가이다. 특히 천국에 가기 위해서 기도를 해야 한다면서 나를 교회에 가게 하려고 애쓰는 목사들의 모습에서 알 수 있다. 교회에 다니고 기도를 하는 것은 보험과 같은 것이어서 일단 다니기 시작하면 사후에 일어날 수 있는 위험에 대해 예방이 되는 것처럼 말을 한다. 직업적인 성공을 위해서도 기도를 해야 하며, 평생 불편함이 없이 살 수 있도록 수입이 많은 남편을 만나기 위해서도 기도를 해야 한다. 또 아이들이 좋은 대학에 들어가서 직업적으로도 성공할 수 있게 하기 위해서 기도를 해야 한다. 미카엘 브린(Michael Breen)은 이런 현상을 "불교의 자비나 기독교의 사랑에 대해서 강조하기보다는 천국에 가는 길을 사기 위해서 종교의 중요성을 강조한다"고 분석한다. 또 일종의 고객인 신자의 이름을 틀리게 적는 실수를 하지 않기 위해서 중건에 활용할, 신자들이 기증한 기와장에다 이름을 적는다. 그러나 점점 진보하는 세상이므로 이런 일도 더 이상 붓으로 적지 않고 흰색 수정펜으로 써 버린다. 부르디외는 고대 이집트에서도 나타난 현상으로 "국가나 공공자산에 대한 의심이 생기면 두 가지 현상이 발생한다. 하나는 지도층의 공공의 자산에 대한 존중이

희미해지면서 부정부패 현상이 나타나는 것이고, 또 하나는 피지배층에서 현세에 호소할 곳이 없다 보니 개인적인 종교성이 발달하게 되는 것이다." 현대 한국 사회를 보면 부르디외가 얼마나 적확하게 이 현상에 대해서 말했는지 알 수 있다. 한국 사회는 이런 요소들을 모두 갖추고 있고, 공공기관에 대한 신임이 떨어진 상태이고, 고위 지도층에서는 부패현상이 일어나고 있으며, 신앙의 비중이 커지고 종교현상이 무성해진 상태이다.

강진에서 몇 킬로미터 떨어진 시골 구석에 묻혀 있는 무의사라고 하는 겉보기에는 별볼일 없어 보이는 작은 절이 있다. 이 절은 아름다운 벽화를 소장하고 있다. 그러나 무의사에서 조금 떨어진 변산반도의 북쪽에 있는 내소사처럼 이 사찰의 가치는 오래된, 아름다운 건축물을 잘 보존하고 있다는 데에 있다. 오래된 나무의 색깔, 그림이 없는 단순한 절이 그러하다. 다른 절들은 거의 붉은색, 녹색, 노란색, 파란색 칠을 해서 거의 키치에 가까운 단청색을 사용하고 있는데 오래된 석조건물을 그대로 보존하고 있는 유럽인의 눈으로 보면 이해할 수 없는 것이다. 심지어 계룡산 산동네의 집들의 지붕이 모두 새마을운동의 기와색인 끔찍한 파란색으로 칠해진 경우도 본 적이 있다. 굿을 하는 무당집이었기 때문에 귀신을 더 용이하게 불러들이기 위해서 눈에 띄는 색을 칠한 것 같다. 우리는 그 전날 술을 좀 심하게 마셨고, 거의 한낮이 되어서 그 집에 도착해서는, 뜰 한가운데의 평상에 누워서 낮잠을 잤던 기억이 난다.

이상한 것은 어떤 절은 그냥 무심히 지나가게 되는데 어떤 절은 정말

마음에 와닿는 느낌을 준다는 것이다. 갑사의 경우는 실망스러웠고, 어떤 유행가에서처럼 절보다는 오히려 갑사에 이르는 길이 더 인상적이었다. 또 실망스러웠던 절로는 법주사도 있다. 속리산의 우람한 나무 숲에 위치한 이 절은 거대한 불상 때문에 눌려서 영혼이 없는 듯한 인상을 주었다. 속초와 설악산 근처의 낙산사는 흩어진 구조의 절간과 바닷가에 위치해서 북한 간첩 침투에 대비해 경비를 한다는 점 때문에도 볼 만했던 것 같다.

▌경제 기적의 씁쓸한 뒷맛

1990년대 중반까지만 해도 한국을 비롯한 몇몇 아시아 국가가 최근 삼십 년 동안 이룬 경제 기적에 대해서 열광하는 것이 당연한 것으로 여겨졌다. 세계은행, 국제통화기금, 경제협력개발기구의 보고서, 프랑스 일간지들의 연어색 페이지인 경제면들도 연일 유사한 종류의 기사를 실었다. 그리던 중 몇몇 사람들, 특히 저명한 경제학자인 폴 크루그먼(Paul Krugman) 같은 전문가들이 조금씩 조심스런 전망을 내놓기 시작했다. 그리고 드디어 경제위기가 닥쳤고, 대량해고, 고용불안정, 재벌들이 사용한 전략들이 세상에 알려지기 시작했다. 사람들은 경제의 기적이라고 하는 것이 유착·타락·부패·공적자금의 횡령 등을 가리고 있는 신비루가 아닌가 하는 생각을 하게 되었다.

이때부터 한국 경제는 마치 지나치게 화장을 해서 얼굴의 흉한 곳을 잘 가린, 그러나 다음날 아침에 일어나 보니 감춰졌던 흉터가 다 드러난 여인처럼 여겨지게 되었다. 사실대로 말하자면 오래 전부터 혹시 가면을 쓴 것은

141

아닌지 의심이 갔지만 사실을 보지 않으려고 했고, 재벌의 성공을 강조하고 재벌의 명성이 외국에 주는 이미지를 강조하려고 했던 것이다. 한국의 이미지를 외국에 선양하고 대부분의 한국 시민의 자부심이었으며, 해외의 자산가의 목록에서 매년 상위권을 향해 전진하며, 기업의 경영방식에 대해서 대필된 책을 내서 베스트셀러를 만들던 재벌들은 몇 년 사이에 국가에 무거운 짐이 되었고, 채권자들에게 끊임없이 자금을 요구하는, 그리고 그 중의 일부는 법의 심판을 받는 것이 두려워서 한국에 돌아오지조차 못하는 그런 신세가 되어버렸다. 대우의 총수의 경우가 물론 가장 대표적으로 알려진 경우이고, 그 외에도 덜 알려지긴 했지만, 더 작은 규모의 회사 경영자들도 많이 미국으로 호사스런 망명을 떠났다. 영웅들의 패락이라고나 할까…

그럼에도 불구하고 최근 이 년 동안 재벌의 자세는 크게 변한 것 같지 않다. 재벌들은 정권과 금융계와의 공모를 통해 회사를 일궈냈다. 그런데 이들이 공개적으로 시장주의 체제와 자유기업 활동에 대한 예찬을 시작하고, 자신들 스스로가 자신의 실수에 대한 책임을 질 필요가 없으며, 이 실수들이 국민들의 세금에 의해서 지원이 되는 공적자금의 투여로 해결이 되어야하며, 국민들에게 엄청난 희생을 요구하고 있다는 것이 알려지면서 이들의 태도를 용납하기 어렵게 되었다. 그리고 기업가 자신이 구명조끼를 가지고 떠나버리면서 배를 버렸는데 어떻게 다른 사람에게 기업의 가치에 대한 찬양을 계속할 수 있는가. 대우의 김우중 씨는 자신의 자서전에서 가족과 기업 사이에 선택을 해야 한다면 망설임 없이 기업을 선택할 것이며, 대우의 임직원들에게도 마찬가지 선택을 하라고 요구할 것이라고 영광의 시간을

누리던 때에 쓴 적이 있다.

　기적이 있다면 그것은 아마도 처음에 채무자였던 기업인들이 삼십 년이라는 시간 내에 거의 나라 전체에 대한 채권자가 되어버렸다는 것이다. 이것이 가능했던 것은 대기업의 하청업체인 중소기업체와 오늘날도 대기업의 빚을 갚아 주고 있으며, 세금을 내는 시민들의 희생으로 가능한 것이었다. 그리고 이 체제를 잘 이해하고 고발했던 사람들이 사실은 이 체제를 가장 잘 이용하고 있는 사람들이기도 하다. 바로 그 사람들이 오늘날 자유주의 체제의 장점을 찬양하면서 근대주의의 경향을 내세우는 사람들이다. 그런데 이들의 근대주의라고 하는 것은 사실은 형태만 약간 달라지고 근본적인 내용은 달라지지 않은 수구주의를 감추고 있을 뿐이다. 부르디외는 말하

기를 "보수주의자들은 방임주의를 선호하며, 편향적인 법안들은 사실은 체제의 유지를 위한 것이며, 보수주의를 위해서 필요한 것은 바로 방임이다." 그래서 한국의 기업인들은 국가와 보조를 맞추며, 오늘날의 신종교라 할 수 있는 자유시장주의의 열렬한 신봉자가 되었다. 자유주의 경제 모델의 근거없는 성공에 대해서는, 이 분야의 전문가 중의 하나인 스티글리츠(Joseph Stiglitz)가 설명을 잘 해놓은 바 있다. 경제학에 의해서 그 비논리적인 부분이 지적되었음에도 불구하고, 자유경제 모델은 계속해서 경제관련 부처나 미국의 경영대학에서 성공을 거두고 있으며, 이런 대학에서 학업을 한 사람들이 오늘날 중요한 부처를 차지하고 있기 때문에 그 여파를 타고 있는 것이다. 중요한 결정권을 가진 사람들이 대부분 미국에서 교육을 받은 한국의 경우도 역시 무분별하게 자유주의에 매혹될 수밖에 없다는 것이 쉽게 예상되는 대목이다.

한국과 한국인들의 진정한 미덕은 1990년대까지 한 십여 개의 재벌에 속해 있는 한국 경제의 기적이라고 하는, 그 나머지 인구와 한국 사회의 무거운 짐이며, 사회의 근저와의 연대감, 가족의 가치와 중요성, 환경을 파괴하는 경제의 제국인 몇몇 기업에 있는 것이 아니라고 생각한다.

진정한 미덕은 오히려, 예를 들면 영
등포에 위치한 어느 허름한 이 병원에
있다. 이 병원은 거의 더러운 상태라
고 할 정도이며, 내부도 낡았고, 정말
별 볼 일이 없어 보인다. 그래도 이 병
원은 서울의 다른 몇몇 병원과 함께
무료로 환자에게 진료를 하며 필요하
면 머리도 잘라 주고 식사도 제공해
준다. 노숙자·불법체류자·빈곤층의
환자 들이 이 병원으로 온다. 이 병원
에 오면 다른 병원에서 일을 하면서

일주일에 몇 시간씩 자원봉사를 하는 백여 명의 의사가 이들을 맞이해서 진
료를 하고 상태가 심각한 경우에는 자신이 근무하는 병원의 인력을 동원해
서라도 다른 병원에서 필요한 치료를 받을 수 있도록 조처해 준다. 이 병원
에 오는 대부분의 환자들은 진료비가 없기 때문에 민간자본인 대학병원들,
가톨릭이든 기독교재단이든 일반 병원들에서 진료를 거부당하고 오는 것
이다. 한국에서는 진료를 받기 전에 미리 진료비를 지불해야 하기 때문이
다. 진료비가 없으면 진료를 해줄 만한 곳을 찾아다녀야 한다.

한국의 의료제도가 한국의 경제사회 발전의 사각지대라는 점에 대해서
는 아무리 강조해도 부족함이 없을 것이다. 대부분의 의료기관은 민간기관
이다. 그러다 보니 영리추구라고 하는 명제가 의료행위의 사명보다 앞서게

되며, 공중보건이라고 하는 명제보다는 인간 건강의 상품화에 비중이 가는 경향이 있다. 다른 많은 분야에서처럼 보건의료 부분에서 한국의 모델은 역시 미국이다. 그런데 의료분야에서 미국은 선진국이라기보다는 거의 후진국의 상태에 더 근접해 있다. 현재 의료체제는 유럽에서 가장 잘 발달되어 있고 일본이 그 뒤를 잇고 있다. 세계보건기구의 보고서에 따르면 세계 의료제도 순위에서 미국은 38위, 한국은 58위를 차지하고 있다. 미국이나 한국의 경제교역량 순위나 국민총생산액의 순위와 거리가 먼 순위가 바로 의료분야인 것이다. 그런가 하면 '국경 없는 의사회'에는 한 명의 한국인 의사도 참여하지 않고 있다고 한다. 수입을 유지하고 가능한 한 빨리 의대교육과정에 투자한 비용을 회수하고 새로 지은 번쩍이는 개인병원을 갖기 위해서 대부분의 한국 의사들은 수입을 올리는 데 열을 올리고 있다. 그리고 사실 담배가 아주 저렴한 가격으로 아무 데서나 판매가 되며, 심지어 약국에서까지 판매가 되고 있으며, 버스내의 액정 디스플레이에 소주 광고가 버젓이 상연되는 나라에서 공공의료제도로부터 무엇을 기대하겠는가. 그래서 이런 제도 하에서는 바로 영등포의 병원과 같은 제도가 더욱 더 가치를 갖는 것이다.

한국의 경제위기를 거의 예상하지 못하고, 위기 몇 달 전까지도 계속해서 한국적 모델을 예찬했던 몇몇의 경제전문가들은 한국의 위기가 비싼 인건비, 경직된 노동시장 때문이라는 분석이 정석이라는 생각을 가지고 있는 것 같다. 이 부분에 있어서 국제통화기금이나 경제협력개발기구의 입장은 거의 예상이 가능한 것으로, 그들의 보고서가 나오기도 전에 이미 처방전에 대해 이야기할 수 있을 정도였다. 노동자의 복지 혜택 축소, 노동시장의 유연화 즉 고용의 불안정화, 국가의 역할과 사회보장 분담비용의 축소를 처방할 것이다. 그리고 한국에서 몇몇 직업군의 경우, 특히 재벌·은행·공무원의 일부는 상당한 기득권을 얻어낸 것이 사실이다. 그러나 이런 직종 종사자는 전체 한국인 근로자의 극소수에 지나지 않으며, 자영업자이거나 월급을 받지 않으며 노동을 제공하는 가족구성원, 가족기업의 성원, 중소기업의 사원 등의 대부분은 어떤 종류의 사회보장체계의 혜택도 받지 못하고 있다. 경제협력기구에서 한국은 계약직 근로자의 비율이 가장 높은 나라로 보고되어 있으며, 특히 경제위기 이후에는 이런 경향이 더욱 강조되었다. 임시고용직의 경우 실제로 어떤 종류의 복지 혜택도 받지 못하고 있다.

▌시뮬라크르의 사회

한국 사회는 장 보드리야르(Jean Baudrillard)가 말하는 시뮬라크르 이론
의 생산적인 실험장이 될 것이라고 생각한다. 현재 인기 있는 에세이 작
가인 프란시스 후쿠야마(Francis Fukuyama)는 한국 사회는 신뢰가 무너
진 사회라는 진단을 한 반면, 미카엘 브린(Michael Breen)은 후쿠야마보
다는 덜 유명하지만 한국에서 오래 산 경험 때문에 한국 사회를 더 정확
하게 파악하고 있는 듯하다. 그에 따르면 한국 사회는 "모든 사람들이
잠재적인 사기꾼으로 가족이나 자신이 속한 그룹의 사람들만 믿을 수
있다는 의식이 팽배"해 있다고 한다. 이런 가치가 낡은 가치관으로 간
주되고 있지만 그래도 한국 사회에는 자발성과 신의가 존재하는 감동
스런 광경들이 벌어진다. 그런가 하면 한국 사회에서는 다양한 종류의
연극과 같은 장면이 연출되고, 크고 작은 속임수가 진행된다.

우선 호적 등록의 순간부터 나이를 줄이거나 늘이는 행정적인 속임수
가 진행되기도 한다. 예전에는 아이가 한 살이 되기 전에 사망하는 일이

자주 있었기 때문에 이런 관습이 생겼다고 한다. 또는 미신 때문에 몇 살을 더 먹은 것으로 하거나 덜 먹은 것으로 해야만 장수할 수 있다는 생각에 호적상의 나이를 변조하는 일이 있었다. 그런가 하면 치장에 의한 속임수는 훨씬 더 자주 일어나는 일로 어느 나라에서보다도 성형수술이 성행하고 있다. 20-30세 사이의 젊은 여성들이 흔히 하는 쌍꺼풀수술부터 코를 높이거나 턱깎기, 신체의 다양한 부위에 행해지는 지방흡입술, 그리고 또 이보다는 훨씬 더 평상적인 것으로 화장술이 있다. 물론 화장도 다른 나라와는 비교가 되지 않게 많이 하며, 요즘에는 머리 염색도 많이 한다.

머리 염색과 같이 남녀노소가 다 하는 것을 제외하고는 대부분의 경우 여성들은 즐겨 외모를 조작한다. 남성들은 다른 방식으로 이런 조작 행위에 동참하고 있다. 예를 들면 남성들은 자신들이 실제하고 있는 일과 전혀 상관이 없는, 부풀린 타이틀을 넣은 명함을 만들어 가지고 다닌다. 외모로 말할 것 같으면 흰머리를 염색하고, 대머리를 절대적으로 가리기 위해서 잘못 만든 것이라도 가발을 쓰는가 하면, 그 유명한 옆머리 끌어올리기 수법으로 빈곳을 가리고자 한다. 사우나 안에서나 날씨가 더운 날 옆으로 쓸어 넘긴 머리가 지탱을 못하고 떨어지는 것도 종종 보인다. 그리고 키가 작은 남성의 경우는 굽이 높은 신발을 신어서 키가 커 보이게 하는 것도 성행한다.

이탈리아의 기호학자 움베르토 에코는 몇 년 전에 「위조의 전쟁」이란 글에서 미국 사회가 오리지널을 그대로 모방하는 것을 좋아하며, 그

리고 모사과정에서 역설적으로 심지어 원래의 것의 오류라고 생각되는 것을 교정까지 한다는 이야기를 쓴 적이 있다. 밀로의 비너스의 경우에 원본에 없는 팔을 덧붙이기까지 한다고 한다. 불완전한 오리지널을 완성시키고자 하는 욕구는 한국 사회에서도 나타나는 경향으로, 한국에서는 사물이나 건물보다는 개인의 육체적 완성이란 목표로 욕구가 표출되는 것 같다. 자신의 외형을 속이고자 하는 이 욕망, 더 아름답게, 더 젊게, 더 크게, 더 학위가 있는 것처럼 더 부유하게 보이고자 하는 욕구, 한마디로 현실보다 낫게 보이고자 하는 욕구는 물론 열등감 콤플렉스와 관계가 있으며, 자신의 운명을 거부하는 행위이며, 그래서 자신의 조상, 근원과 정체성에 대해 그렇게 자부심을 가지고 있는 민족에게는 역설적인 현상이라고 본다.

부패, 공금횡령, 사회자산의 오용 등은 금전적인 측면에서 한국에서 만연하고 있는 시뮬라크르의 예라고 볼 수 있다. 한국의 대통령, 대통령의 아들들, 고위관리, 지자체의 관리들, 그들의 가족은 각기 수준은 다르지만 누군가를 위해서 자신들의 권력을 이용, 영향력을 행사하고 대가로 뇌물을 받았다. 수많은 기업체 사장, 은행가, 그들의 조력자들도 세무조사를 피하거나 계약을 따내기 위해서 분식회계를 한다. 뉴스 시간에 거의 매일 일반인들에게 적은 규모의 사기행위를 한 사기꾼들, 대마초 밀매자, 신용카드 위조나 그밖에 현장에서 체포된 잡다한 범죄자에 대해서 말하는 것을 듣게 된다. 포승으로 이미 몸에 팔이 돌려 묶여 있는, 용의자나 현장범들은 얼굴을 감추려고 점퍼 속으로 얼굴을 파묻

거나 고집스럽게 바닥을 응시하고 있다. 이런 종류의 잡범들의 모습이 거의 연출인 양 보여지고 있는 사이에 다른 규모의 범죄를 저지른, 공적 자금에 대한 채무가 막대한 재벌총수들은 자금을 환급하지 않으며, 국민의료보험을 대상으로 사기를 친 의사들, 권모술수를 써서 자리를 얻은 신뢰할 수 없는 공무원이나 정치인들은 얼굴을 버젓이 들고, 그들의 뻔뻔함을 그대로 과시하며, 무죄를 주장하거나 심지어 그들이 고소당한 것이 모함이라고 주장하며, 대부분의 경우 계속해서 형벌을 면제받는다.

기 드보르(Guy Debord)라면 분명히 한국 사회는 구경거리의 사회라고 말했을 것이다. 몇 년 전에 삼풍백화점의 붕괴사고로 수백 명이 사망하는 사건이 있었다. 그 백화점의 주인이 사고 직후에 텔레비전 화면에 나타나 자신이 완전히 파산했다면서 우는 장면이 나왔다. 처벌되지 않을 것이라는 것을 미리부터 알고 있는 힘 있는 자들의 무례함이라고 밖에는 이야기할 수 없을 것 같다.

각종 상징물은 연출의 장치가 많이 진행되는 한국의 사회와 잘 어울린다. 한국 사회에서는 그래서 그런지 상징이 많다. 2000년 아셈 정상회의 때에 한국 정부는 비정부단체들이 정상회담이 열리는 코엑스 건물 주변에서 대안 포럼을 여는 것을 원천봉쇄했다. 왜냐하면 그런 모임은 한국 정부의 공식입장에 대한 용납할 수 없는 항의자들의 상징이기 때문이었다. 그런가 하면 한국의 의사들이 정부의 의약분업 조치에 대한 항의 시위를 했을 때 공권력이 그들에게 무례하게 굴었다면서 정부의

사죄를 요구한 적도 있다. 물론 한국과 같이 노조의 시위 등을 엄격하게 탄압하는 나라에서 그런 종류의 사죄가 상징하는 것이 무엇인지 잘 알면서 요구한 것이다.

한국의 전직 대통령 중에서 두 명이 수백만 달러의 금액을 횡령한 혐의로 처벌을 받았고, 또 하나는 한국에서 아이러니컬하게도 IMF 위기라고 불리는 경제위기에 제대로 대처하지 못한 혐의로 비슷한 처벌을 받을지도 모르는 상황에 놓였었다. 그런가 하면 대통령의 아들들이 뇌물수뢰와 공금횡령사건에 연루된 것으로 밝혀졌다. 프랑스에서 전 총리 중의 한 명이 1백만 프랑(약 1억5천만 원)의 저리 대부의 혜택을 받았다는 혐의를 받고 자살한 이야기를 하면 한국사람들은 모두 웃을 것이다. 그것도 혐의에 그치는 상태였고, 겨우 1억5천 만원에, 뇌물도 아니고 대부였는데… 최인훈은 『광장』에서 이렇게 말한다. "한국의 정치인들이 광장으로 나갈 때는 그들은 도끼와 삽, 눈에는 가면을 쓰고 도적질을 위해서이다. 그리고 혹시라도 선량한 사람이 그 곁을 지나다가 막으려고 하면 멀리서 그를 지켜보던 강도들이 골목길에서 그에게 달려들어 단숨에 제거한다. 그리고 강도들은 정치인들에게 자신의 몫을 받는다."

부패에 대한 연구에서 밝혀졌듯이 부패는 한국의 엘리트 사회에서 만연하고 있으며, 경미한 범죄와 절도행위는 사업을 위해 필요할 수도 있다는 생각을 하는 사람도 있다. 현재 어려움을 겪고 있는 대부분의 재벌들이 써놓은 경영지침서를 보면 증명이 된다. 한국 사회는 금융관련 범

죄에 대해서 지나치게 관대하다. 2000년 7월에 3만5천 명이 대통령의 사면의 혜택을 받는데 3만 명이 경제사범이었다. 반면에 소위 사상범이라고 불리는 사람들은 몇 년째 수감생활을 하고 있다. 한국에서는, 물론 다른 나라에서도 그렇지만, 부유한 가정, 명문대, 명문고 출신의 사기꾼들이 노조위원장이나 사회변혁을 부르짖는 사람들보다 대우를 받는다. 종종 우리는 한국과 이탈리아 사람들이 정서적으로 닮은 데가 있다는 이야기를 한다. 그런데 그들은 아마도 정치분야의 유사성에 대해서는 아직 생각을 못한 것 같다. 오늘날의 이탈리아는 마피아의 나라로, 여러 가지 금융범죄에 관련되었다고 혐의를 받고 있는 사람이 현재 총리로 있다.

▌가진 것 없는 사람들의 한국

언젠가 한 번 프랑스인 외교관의 부인이 서울에서 있었던 연회에서 감탄하던 것을 기억하고 있다. 이 부인에 따르면 한국은 정말 부유한 나라이며, 한국인은 누구나 자동차를 두 대는 가지고 있다는 것이었다. 또 이 부인은 한국의 가정에 아직도 상주가정부들이 있다는 사실에 상당히 놀라고 있었다.

이미 19세기말에 샤를 바라는 "서울의 중요한 집들에는 하인이 있어서 해가 떨어지면 뜰이나 마당을 순찰한다"고 주목한 바 있다. 집안에 가정부 등의 인력을 고용하는 습관은 프랑스 같은 나라에서보다는 한국에서 아직

도 살아 있는 것 같다. 개인주택의 경우는 운전사·요리사·정원사를 두며, 아파트 단지의 경우에는 경비원이 있어서 전구를 바꾸어 끼거나 무거운 짐을 엘리베이터까지 들어다주는 일을 해주기도 한다. 그러나 이 프랑스 외교관 부인이 상대하는 사람들의 계층은 내가 상대하는 계층과 다른 것이 틀림없다. 서울역·시청역의 지하보도에는 계속 노숙자들이 있고, 지방의 작은 시장에 가면 나이를 짐작하기 힘들 만큼 연로한 할머니들이 시장에서 야채나 곡식을 팔고 있다. 서울도 인사동에 인접한 파고다공원 근처에 가면 극단적인 민족주의자이며 반미주의자들인 허름한 차림새의 노인들이 자신들의 영토에 들어오는 흰색 얼굴의 사람들을 경계의 태세로 바라보고 있다. 바로 이 공원이 경제위기의 희생자들, 경제성장에서 제외된 사람들, 낙오자들이 모이는 곳이기도 하

다. 그래서 그런지 그 주변의 가게에 가면 백 원짜리 커피, 이천 원짜리 파전, 천 원짜리 소주를 마실 수 있다.

여름이 다가와서 그랬는지 그날 여주에는 산책을 유혹하는 그 무엇이 있었다. 슬슬 걸어다니면서 담 넘어, 또는 열린 문을 통해서 안을 들여다보면 아직도 한국의 중소도시는 상당히 가난하다는 것을 알 수 있다. 가옥의 형태에서부터 양철, 콘크리트 블록, 시멘트, 어떤 경우에는 목재 등으로 보기에 별로 아름답지 못하며 그저 가옥의 기능만 하게 지어진 경우가 많다. 한 평 남짓한 가게에서, 나이를 파악하기 힘들게 주름이 진 아주머니가 만든 만두를 얼마 안 되는 값에 사먹었다. 이 가게는 아주머니가 앉은 자리와 만두를 만드는 테이블, 맛있는 만두를 진열해 놓은 진열대가 간신히 놓여 있을 정도로 작았다. 거기서 조금 떨어진 곳에서 볼품없어 보이지만 음식이 맛있는, 시장 건물 중간에 끼어 있는 그런 종류의 식당에서 정말 맛있는 순대를 사먹었다. 이 시장 안에는 통로에 소머리가 놓여 있었지만 아무도 특별히 놀라거나 특별한 반응을 보이는 것 같지 않았다. 어쨌든 그 앞에서 마흔이 되었다는 딸과 같이 장사를 하는 이 순대집 아줌마를 별로 놀라게 하는 것 같지는 않았다. 이 아줌마의 피부는 정말 맑았고 명랑했다.

바로 이런 종류의 지방의 소도시에 가면 별로 가진 것이 없는 사람들의 한국, 내가 정말 좋아하는 한국을 가장 잘 느낄 수 있다. 증산의 경우도, 다른 도시처럼 산 사이에 끼어 있고 두 개의 철로가 맞닿아 있는 중간 크기의 도시이다. 하나는 서울에서 동해안쪽으로 가는 대규모 철로

이고, 다른 하나는 산을 통과하는 지방철도이다. 물론 서울에서 출발하는 큰 열차선으로 우리가 증산에 왔지만 사실 우리가 여기에 온 이유는 산과 지방을 다니는, 이제는 거의 사라져 가는 작은 열차 때문이었다. 열차에서 내린 사십여 명쯤 되는 승객들은 모두 단체로 철로를 바꾸어 산악열차를 타러 갔고, 우리도 그들처럼 기관차 하나에 객차가 달랑 하나 달려 있는 이 산악열차를 타기 위해 기다렸다. 열차가 15분 후에 도착할 것이라는 방송이 나왔다.

대부분의 사람들은 두 정거장 지나 정선역에서 내렸다. 정선의 시장은 열차역에서 멀지 않다. 오늘이 바로 정선에 장이 서는 날인 것이다. 정선까지 기차표는 350원으로 서울의 지하철표보다 더 저렴하다. 지하철처럼 가운데 통로를 두고 의자가 길게 놓여 있어서 서로 마주보고 앉을 수 있게 되어 있다. 좌석은 얼큰하게 술기가 올라 법석을 떠는 아줌마들로 순식간에 채워졌고, 드물게 우리들처럼 이 동네의 이국적인 모습을 보기 위해 서울에서 온 커플들, 그리고 장날인지라 당연히 외출복을 꺼내 입은 그 근처 노인들로 채워졌다. 터널을 몇 개 지나고 논밭과 골짜기를 건너는 다리를 몇 개 건너자, 우리는 종착역인 구절리에 도착했다. 해가 떨어진 후에 이 동네는 정말 땅끝에 온 것과 같은 느낌을 주었다. 역은 텅 비었고, 산골마을에는 불 하나 켜져 있지 않았다.

같은 지방의 소읍이기는 하지만 안흥은 조금 다른 지위를 누리고 있다. 인구가 수천 명뿐인 안흥이 갑자기 유명해진 것은 어느 날 텔레비전에서 안흥의 한 할머니가 만드는 찐빵에 대한 이야기를 방송하고 난 후

부터이다. 한국에서는 무엇이 하나 유명해지면 금광으로 사람들이 모여들 듯이 유명해지는데 안흥찐빵도 마찬가지였다. 그래서 이제는 어디에 가도 안흥찐빵을 사먹을 수가 있다. 이제는 한국인들이 장사에 어설프다는 그런 1930년대식 말은 어울리지 않는다. 안흥에서도 역시 찐빵집 간판은 사방에 달려 있다. 그리고 가게마다 텔레비전 방송의 여파를 탄 이 노다지 효과를 노리려고 애를 쓰고 있다. 이제 안흥에서는 거의 두 집 건너 한 집으로 안흥의 특산물이 된 찐빵을 판매하고 있다. 그러나 방송에 나왔던 '원조' 할머니네 집에서 찐빵을 사먹으려면 두 시간은 줄을 서야 한다. 원조할머니네이지만 가격은 서울의 찐빵값의 반밖에 되지 않는다. 가게는 손님들로 들끓고 여전히 허름한 원조의 분위기를 유지하고 있다. 이런 모습이 바로 원조를 팔기 위해서는 가장 좋은 마케팅 전략이기 때문이다. 그런데 사실 내가 먹었던 가장 맛있는 찐빵은 그 집이 아니라 거기서 좀 떨어진 곳에 있었다.

1980년대초에 한국 농촌의 60세 미만의 인구는 전체 농촌 인구의 80퍼센트나 되었다. 그러나 오늘날은 절반밖에 되지 않는다. 왜냐하면 대부분의 젊은이들이 대도시로 진출을 했기 때문이다. 물야마을의 경우도 젊은이들은 1960년대에 시작된 농촌인구의 도시로의 집단 이동현상에 편승해서 거의 떠났고, 마을은 혼을 잃어버린 것과 같은 상태에 있다. 오늘날은 50세 미만의 사람들이라고는 다방의 여급뿐일 것이다. 이런 동네의 다방아가씨들은 아직도 보자기에 싼 커피병을 들고 배달을 다닌다.

이 마을에서 나는 정말 맛있는 청국장찌개를 먹었다. 청국장은 정말 냄새가 심하기 때문에 일부 한국사람들, 특히 젊은 여성들 중에는 꺼리는 경우도 많다.

한국에서 이제 조금씩 귀농현상이 보이기는 하지만 프랑스에서 나타난 것과 같은 대규모의 급격한 귀농현상의 기미는 보이지 않는다. 1970년대에 프랑스에서 귀농현상이 나타나면서 사회학자 앙리 망드라스는 "10년 전부터 모든 것이 갑작스레 변하고 있다. 이제 농촌은 농업생산의 장소일 뿐만 아니라 삶의 터전으로 바뀌어 가고 있다"라고 저서에 적고 있다. 한국에서는 아직까지 무조건적으로 서울, 또는 그와 유사한 대도시에 흡인되어 있는 상태라 아직 프랑스에서와 같은 현상이 나타날 기미는 보이지 않고 있다.

전라남도의 작은 어촌마을에서도 생선회와 회하면 빼놓을 수 없는 소주잔을 기울이면서 아주 즐겁게 몇 시간을 보낸 적이 있다. 우리가 묵었던 민박집 마루에서 옛날에 접대부를 했다는 그 동네의 나이먹은 아주머니가 우리한테 브라질·캐나다·미국인 손님을 맞았던 이야기를 해주어서 신나게 웃기도 했다. 어떻게 해서 이 아주머니가 이런 어촌마을까지 들어왔을까하는 생각이 들기도 했다.

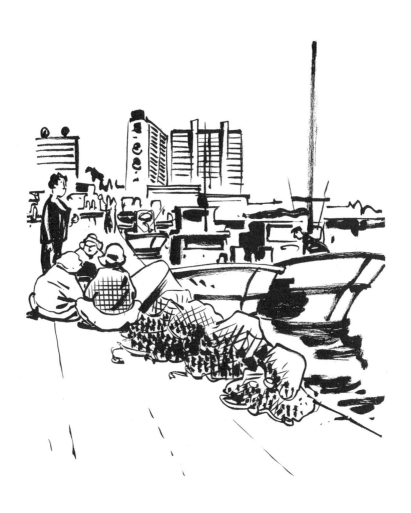

우리는 세 명의 프랑스인이었고, 그 아주머니는 우리를 절대로 그대로 놓치지 않으리라 작심을 한 것 같았다. 화장을 진하게 한, 조금 낡은 듯한 매력을 한껏 활용하여 우리 중에 누군가가 아주머니에게 빠져서, 드디어 아주머니 경력에 프랑스인도 첨가하자는 생각을 한 것 같았다. 또 마을 어귀에서 동네 이장님이라고 주장하는 아주 마른 노인 한 분과 마주쳤다. 이분은 굳이 같이 소주를 한 잔 하자고 하셨다. 우리가 마을을 나올 때 동네의 한 열다섯 살쯤 되어 보이는 소녀가 우리를 불렀다. 그리고 우리에게 어려움에 처한 한국을 꼭 도와달라고 애원을 했다. 한국에 몇 년 전에 닥친 경제위기가 지방도시까지 미친 충격을 잘 보여주는 장면이다.

앞에서 말한 프랑스 외교관의 부인은 아마도 이런 시골의 작은 마을에는 발을 디뎌 본 적이 없을 것이다. 조금의 수입이라도 얻기 위해서 작은 시골 장터에서 얼마되지도 않는 물건을 팔고 있는 한없이 주름진 할머니들도 물론 본적이 없을 것이다. 또 구부정한 등, 텅 빈 시선, 각인된 웃음을 띠고 두 개의 상자를 들고 다니면서 잡동사니를 파는 전철 안의 할아버지도 본 적이 없을 것이다. 그 상자들 안에는 면도기·손톱깎이 등이 담겨 있다. 그 할아버지는 전철 안을 돌아다니면서 몇 미터 이상 나가지 못하는 힘없는 한결같은 목소리로 면도기와 손톱깎이를 사라고 외치며 지나갔다. 이런 사람들이 모두 경제의 기적이라고 하는 말 뒤에 잊혀진, 한둘이 아닌, 소외자들인 것이다.

▌후기

이 책이 나오게 된 지금, 나는 사실 마음이 좀 아프다. 이 에세이에 등장하는 여러 동네들이 그 사이에 상당한 변화를 겪었기 때문이다. 일부는 그 고유의 매력을 잃고 변해 버렸고, 일부는 아예 사라져 버렸다. 몇 년에 걸쳐 그 동네를 즐겨 다녔던 나로서는 나의 일부가 사라져 버린 듯한 마음을 금할 길이 없다.

길음시장은 이미 삼 년 전부터 다른 지역을 모방한 소위 범상화가 시작되어 언덕 위의 오래된 서민 주택의 철거가 시작된 상태였다. 얼마 전부터는 어디서나 볼 수 있는 현대식의 상점, 쇼핑센터 들이 그 자리에 들어서기 시작했다. 피맛골의 오래된 찻집은 작년에 문을 닫았고, 순대집도 사라졌다. 그 대신 그 동네에 한 십 미터 간격으로 있는 낙지집이 하나 더 늘었다.

피맛골 동네의 경우는 단지 몇 식당이 철거당하는 것에 그치지 않으며, 피맛골 동네 전체가 사라질 위험에 놓여 있다. 이미 부동산 개발업자와 도시계획자들이 일부 지역의 철거를 시작했다. 피맛골은 입구의

167

안내판에 써 있는 것처럼 서울의 역사 유적의 가치가 충분이 있는 지역인데 이 지역을 철거한다는 것은 정말 유감스런 일이다. 영리를 추구하는 것이 서울시의 도시개발정책 입안자에게는 무엇보다도 우선적인 목표인 모양이다.

한강변의 선유도공원 건설과 같은 몇 가지 드문 경우를 제외하고는 서울의 최근의 도시 정비계획은 아주 실망스런 것이라는 것을 인정해야 한다. 운치가 있는 동네는 하나둘씩 사라져 가고 대신 아파트촌이나 미국식 또는 일본식 쇼핑몰이 들어서거나 심지어 러브호텔이나 아주 미심쩍은 종류의 영업용 건물들이 들어선다. 시는 자본주의 논리의 팽창과 개인들의 이익추구를 제어하기에는 역부족이다. 이것 역시 본문에서 말했던 한국 현대사회의 개인주의의 일면에 해당된다. 공동의 자산인 환경이 개인의 자산인 부동산과 영업의 이익을 위해서 희생당하는 것이다. 도시환경의 보호와 역사적인 민속자산의 보존에 대한 의식 고취는 일반적으로 경제 발전과 두터운 중산층의 형성에 동반되어야

하는 의식이어야 함에도 불구하고 서울의 경우는 그렇지 못한 것 같다.

마지막으로 이 자리를 빌어 번역을 맡아 준 최미경 씨에게 감사드린다는 말을 하고 싶다. 또 에세이를 읽어 주고 여러가지 도움을 아끼지 않은 동생 프랑시스와 니콜라, 친구 크리스토프 테므뢰, 장드 콜롱그와 프레데릭 불레스텍스에게도 진심으로 감사드린다.

2003. 11.
에릭 비데

▌옮긴이 후기

한국에 대한 글을 쓰는 서구인들은 오리엔탈리즘에서 이상화하거나 피상적인 지식을 가지고 임하는 경우가 많았다. 그러나 에릭 비데는 오랫동안 한국에 살면서 가정을 이루고, 학자로 한국에 대한 연구를 상당기간 하고 있는 사람으로, 한국에 대한 애정 역시 남다르다. 본문에서도 드러나듯이 그의 한국에 대한 애정은 일상적인 것이다. 일상적이기 때문에 한국 사회의 문제도 적절하게 진단을 한다.

전통을 보존한다고 하면서도 자발적으로 미국화에 동승하고, 초등교육마저 외국에 맡겨야 하며, 무조건 유행에 편승하는 사람들, 주체성·정체성에 대한 의식이 없이 외모마저 서구화를 지향하는 나침반을 잃은 듯한 사람들… 많은 모순과 역설의 나라가 한국의 현주소임을 잘 보여준다. 저자의 기술에 대해 단지 개인적인 입장에서는 보신탕에 관한 부분만을 제외하고는 전적으로 동의한다. 보신탕은 한국 문화의 일부 현상일 뿐 보편화한 현상은 아니라고 생각한다.

아무튼 우리의 거울과 같은 이 책의 의의는 아마도 찬찬히 우리의 삶

과 환경을 되짚어보는 역할을 한다는 것이 아닐까 싶다. 경제 발전 국가이면서도 한국 내에서의 삶이 고단한 것은 우리가 생산성만을 생각하고 이유없이 서두르며, 비합리적이고, 삶을 즐길 줄 모르기 때문일 것이다. 자만심과 피해의식 때문에 불필요하게 우리의 가치를 강조하는 와중에 사실은 서구에도 없는 개인·집단이기주의가 횡행하며, 가족 간의 유대감도 약해지고 있다. 저녁식사 때에 식구가 모두 모이는 가정이 몇이나 될까. 오히려 가족이 해체되었다고 생각하는 서구에서는 아직도 아침식사, 저녁식사는 가족이 반드시 모두 모여야 하는 일종의 의식과 같다. 또 조상에 대한 숭배도 그렇다. 멀리 시골 선산에 묘를 마련하고는 인터넷으로 대리 벌초를 시키고, 차례상도 인터넷으로 주문한다. 도대체 진심으로 하는 일은 없고 형식만을 지키는 모양새이다. 프랑스에는 동네마다 작은 묘지가 있고, 가족들은 장보러 가는 길에도 쉽게 고인(故人)을 보러 갈 수 있다.

　대외 치장에 급급했던 개도국에서 선진국으로 가기 위해서는 경제 성

장만이 필요한 것이 아니라 진정한 의미의 이타심, 타인에 대한 배려, 생명에 대한 존중, 예의, 삶의 질의 향상이 동반되어야 한다. 남을 무시하고, 순서를 앞지르며, 난폭하게 차를 몰고, 환경을 침해하며, 돈을 좀 더 벌어서 더 행복한가. 무엇 때문에 그리 사는지 에릭 비데의 글은 묻고 있다.

2003. 11.
최미경

참고문헌

F. Barbe, *Made in Korea*, L'Atalante, 2001

G. Bataille, *La Part Maudite*, Gallimard, 1986

A. Berque, *Le Sauvage et L'artifice*, Gallimard, 1986

P. Boman, *Le Palais des Saveurs Accumulées*, Le Serpent à Plumes, 1990

F. Boulesteix, Corée in M.Gaume, *Vivre en Guerre*, Phébus, 2003

P. Bourdieu, *Contre-Feux*, Liber-Raisons d'agir, 1998

J. L. Bourlès, *Une Bretagne Intérieure*, Flammarion, 1998

N. Bouvier, *Routes et Déroutes*, Métropolis, 1990

N. Bouvier, *Chronique Japonaise*, Payot, 1990

M. Breen, *The Koreans*, Orion, 1998

S. Burgeson, *Maximum Korea*, Nalari Press, 1999

Choe Inhun, *La Place*, Actes sud, 1993

O. Chung, Entretien, in *Cahiers de Corée*, 2003

B. Cumings, *Korea's Place to the Sun*, Norton, 1997

R. Daumal, *La Grande Beuverie*, Gallimard, 1943

G. Debord, *La Société du Spectacle*, Gallimard, 1967

P. Delerm, *La Première Gorgée de bière*, 1997

G. Ducrocq, *Pauvre et Douce Corée*, Zulma, 1994

F. Fukuyama, *Trust*, The Free Press, 1995

R. Guillain, *Les Geishas*, Arléa, 1997

Handbook of Korea, The Korean Overseas Culture and Information Service,
1998

G. Henderson, *Korea, The Politics of the Vortex*, Harvard University Press,
1968

S. Leys, *Ombres Chinoises*, Bourgois, 1977

C. Marker, *Coréennes*, Seuil, 1958

J. Martin, in *Cahiers de Corée*, 2001

P. Maurus, *Les Bouddhas de l'Avenir*, Actes sud, 1994

H. Mendras, *La Fin des Paysans*, Actes sud, 1984

H. Michaux, *Un Barbare en Asie*, Gallimard, 1987

J. Morillot, *La Corée*, Autrement, 1998

T. Paquot, *L'art de la Sieste*, Zulma, 1998

G. Pérec, *Les Choses*, Julliard, 1965

K. Polanyi, *La Grande Transformation*, Gallimard, 1983(초판 : 1948)

P. Sansot, *Les Gens de Peu*, PUF, 1992

P. Sansot, *Du bon Usage de la Lenteur*, Payot, 1998

J. Stiglitz, *La Grande Désillusion*, 2002

C. Varat, Chaillé-Long, *Deux Voyages en Corée*, Kailash, 1994

서정인 『달궁』 1, 민음사, 1987

조르주 뒤크로, 최미경 역 『가련하고 정다운 나라, 조선』, 눈빛, 2001

에릭 비데(Eric Bidet)는 1966년 프랑스의 브르타뉴 지방에서 출생했다. 렌느 시에서 중등과정을 마치고, 파리에 와서 십여 년 체류하면서 학업을 마치고 졸업 후에는 기자생활을 했다. 경제학을 전공했고, 한국의 사회경제학으로 사회학 박사학위를 취득했으며, 박사 학위논문은 파리의 아르마탕(Harmattan) 사에서 2003년에 출판되었다. 1990년에 처음 한국에 18개월을 체류한다. 이후 여러 차례 한국에 다녀갔으며, 오 년 전부터 한국에 거주하고 있다. 상명대, 홍익대, 이화여대 통역번역대학원 강사를 거쳐 현재는 한국외국어대 서양어학부 교수로 있다. 저서로는 르몽드 사에서 나온 한국에 대한 전문서적이 두 권 있으며, 그 외에 국내 각 언론에 기고를 하고 있다.

니코비(Nicolas Bidet)는 미래가 유망한 젊은 일러스트레이터로 오를레앙의 국립 보자르에서 미술을 전공했다. 최근 삼 년 동안 여러 권의 만화책을 프랑스의 방두에스트(Vents d'Ouest) 사에서 출판한 바 있다. 최근에 나온 만화책은 『목소리(La Voix)』로 2003년 9월에 프랑스에서 출간되었다. 여러 개의 동호지와 전문 만화지에도 작품을 싣고 있으며, 렌느 지방에 있는 페페 마르티니 아틀리에의 회원이기도 하다. 일러스트레이터로서 여러 번의 수상 경력도 가지고 있다.

최미경은 서울대 불문학과와 동대학원을 졸업하고, 파리 소르본 대학에서 문학박사 학위를 받았다. 파리 동시통역대학원 번역사 학위 박사과정을 이수한 후 현재 한국외국어대 통역번역대학원 계약교수로 있으며, 동시통역사와 번역가로 활동하고 있다. 『춘향전』과 황순원, 황석영의 소설들을 불어로 번역해 프랑스에서 출간한 바 있으며, 프랑스 교육문화훈장 기사상을 수여받았다. 번역서로 『가련하고 정다운 나라, 조선』(눈빛, 2001)이 있고, 저서로 『추백이와 따굴이가 함께 사는 세상』(눈빛, 2003)이 있다.

한국의 일상 이야기

에릭 비데 지음·니코비 그림 / 최미경 옮김

초판 1쇄 발행일 2003년 11월 15일 / 발행인 이규상 / 발행처 눈빛 서울시 마포구 성산동 572-506호 전화 336-2167 팩스 324-8273 / 등록번호 제1-839호 / 등록일 1988년 11월 16일 / 편집·디자인 정계화·전윤희 / 출력 DTP 하우스 / 인쇄 홍진프린테크 / 제책 일광문화사

값 8,500원

ISBN 89-7409-518-1 © Eric Bidet, 2003